F A N C Y

S H A P E

鑽　　石

花 式 形 切 工

周大福鑽石部　著

D I A M O N D S

上篇
花式形切工的由來

CHAPTER **1**　　花式形切工

CHAPTER **2**　　橢圓形切工

CHAPTER **3**　　橄欖形切工

下篇

花式形切工的美學

謹以此書獻給
我們敬愛的鄭裕彤博士

主席的話

鄭家純博士

主席

周大福創立九十多載，經歷多年蛻變成長，傲領珠寶業。多年來，我們在無數經濟周期起伏中幾經順逆，然而，憑藉我們堅持創新的精神，以及集團全人的忠誠支持，讓我們每次都能戰勝挑戰。[1]

作為高瞻遠矚的珠寶業領袖，我們懷抱清晰使命，冀望能充分發揮集團於業內無出其右的靈活業務模式，建構全球珠寶業生態圈。此兼收並蓄的珠寶業生態圈將能滿足現今各大客戶之需求，包括但不限於我們的加盟商、業務夥伴、批發商，以至其他同業等，為他們提供產品、服務和專業竅門等完善的全渠道解決方案。[1]

為要實現此願景與使命，我們將持續投資於智力資本、產品與技術，並賦權員工成為「內企業家」，使我們所提供的服務成為行業的典範。在風雨飄搖之際，我們研究最佳執行方案的同時，務必保持警惕，採取睿智策略，嚴守風險管理。本人有信心只要我們敢於變革，以開明態度探索嶄新增長渠道，定必能再次化危為機。我們必將繼續以領先者姿態立足市場，實踐百年承諾，為股東實現長期回報。[1]

　　宏觀經濟短期波動或會影響市場復甦幅度和步伐。但無論前路有何挑戰，都無阻我們為顧客提供優質的產品和真誠的服務。我們竭誠助顧客藉周大福的產品慶祝生命中的重要時刻，分享愛和喜悦。我們不時審時度勢，靈活應對市場變化，但依然堅守「真誠 • 永恒」的核心價值。我們一直以這個核心價值作為主軸，制定各種商業策略，務求為持份者帶來裨益。[2]

　　周大福深信在未來的發展道路上，環境、社會及企業管治對維持競爭力至關重要，必須把企業社會責任融入業務當中，潤澤萬民，回饋社會。[3]

　　最後，本人感謝每位股東、投資者、業務夥伴及顧客的信任和支持，同時向為我們提供策略意見的董事會成員、竭忠盡智的管理團隊及全體員工致意衷心的感謝。我們將繼續秉承「用真誠讓幸福永恒」的企業理念，為股東和社會創造更多價值，繼續向成為全球最值得信賴的珠寶集團邁進。[3]

注：
[1] 周大福珠寶集團 • 2020 年報 • 主席報告書
[2] 周大福珠寶集團 • 2021 年報 • 主席報告書
[3] 周大福珠寶集團 • 2022 年報 • 主席報告書

序言

鄭志恒
周大福集團董事會副主席

前 段時間,鑽石部同事説跟國檢(NGTC)同行一起制定的鑽石花式形切工團標已經完成、即將公佈,感覺意猶未盡,想對幾種花式形切工作些深入描述,以作公司培訓教材,徵詢我的意見。這促使我深思,覺得這是個契機,結合我們周大福多年的技術積累、經驗和傳承做個歸納、總結,集結成書,奉獻給行業、社會和廣大珠寶消費者,為豐富中國鑽石加工業的技術寶庫,行業的持續發展壯大,從而豐富人民的物質生活貢獻我們力所能及的力量。事情就變成了由我擔綱,同事們具體寫作。機遇巧合,恰逢新冠病毒肆虐全球,時間相對充裕了,得以寫成此書。

　　總的感覺本書説明了一些基本問題,特別是在理論上對花式形切工作了數學方程定義和描述,把以前朦朧、含糊不清的一些基本概念嘗試清晰地表達出來,這是開創性的工作,前人沒有的。同時又把這種邏輯性的東西同屬於形象思維範疇的美學結合起來,作了微妙的聯繫,把枯燥變得有趣了,把鑽石珠寶這種高貴東西的美麗特質挖掘出來了,真是一項幸福的工作。

　　周大福自 1929 年創始至今已九十多年了，我們的鑽石歷史也已七十多年了。我的爺爺鄭裕彤博士從上世紀五十年代初開始規劃佈局，六十年代初與南非 Zlotowski 公司合作並包銷，間接成為 De Beers 的 Sightholder，七十年代初收購 Zlotowski，正式成為 De Beers 的 Sightholder 至今。隨著改革開放，1989 年，我爺爺在家鄉倫教建立了周大福的鑽石加工基地。所以，七十多年的經歷，前人留下了很多寶貴的經驗。周大福在傳承中不斷壯大，在創新中不斷攀登新的高峰。傳承和創新是我們的法寶，要做到這兩點，就需要我們不斷學習、提高總結。願我們不負時代、社會對我們周大福的期望，願周大福用最好的、最美麗的產品回饋社會，報答廣大消費者對周大福的厚愛。

　　謝謝！

前言

張振宇

本書寫作的起源來自同行的詢問，公司內部培訓教材的需要，以及跟國檢（NGTC）同行一起制定《鑽石花式形切工技術規範》時的心得。在請示鄭志恒副主席後，得到了他的大力支持和擔綱，使寫作團隊得以在維持正常工作之餘，緊張活潑地展開充分的討論和寫作。

本書寫作的宗旨是他人沒寫的，我們寫；他人沒講清楚的，或講錯的，不合邏輯的，我們寫。正因為這樣，我們放棄圓鑽內容，只是就花式形切工中的橢圓（蛋形）、欖形（馬眼形）、梨形（水滴形）和心形作了較為詳細的探討。以後有時間，我們還將對其他的花式形切工（emerald、baguette、princess、radiant、cushion、triangle、仿生形等）展開討論。

本書寫作的幾個特點是：

※　　對四大花式形切工作了數學方程的描述；

※　　對一般概念上的美麗形狀比例給出了參考參數，這些參數不是絕對的，讀者可以根據自己的喜好及因鑽石胚形狀的充分利用而自由設定，不必拘泥；

※　　刻面的設計安排，給出了些常用的參考設計，讀者也可自由創作發揮。

　　美學有共同標準，也有各自喜好。唐玄宗李隆基喜愛肥潤的楊玉環，漢成帝劉驁寵愛緈瘦的趙飛燕。但她們肯定是體態動人、面容姣好，這就是她們的美的共性。我們在描述美麗的花式形切工時，也只是作些共同標準方面的探討。

　　本書引用了團標中的部分內容，對部分公式作了調整，並拓展和創新。感謝國檢（NGTC）同行朋友的支持與理解，特別感謝丁汀女士。他們在團標制定中的奉獻及展現的專業、智慧令人難忘。

　　謝謝！

上篇

花式形切工的由來

隨著經濟的發展和人們生活水準的提高，珠寶首飾對普羅大眾來說早已不再是遠在雲端可望而不可即的天上星。作為唯一一種集高硬度，強折射率和高色散於一體的寶石品種，被譽為「寶石之王」的鑽石也早已走進芸芸眾生的視野。鑽石之愛，宜乎眾矣。人們對鑽石都有了一定的認知和感覺。

心理學裡面解釋到，知覺是一系列組織並解釋外界客體和事件時產生的感覺資訊的加工過程。換句話說，所謂「知覺」，就是感官接觸某種人或物時心裡明瞭他的意義。知覺有幾個特性：整體性、恆常性、意義性、選擇性。這些特性表明，知覺不完全是客觀的，各人所見到的物的形象都帶有幾分主觀色彩。朱光潛在《談美》中說，我們對於一棵園裡的古松有三種態度：木材商以實用的態度來看它，植物學家以科學的態度來看它，畫家以美感的態度來看它。

實用的態度以善為最高目的。作為珠寶首飾流通於市場，閃現於你我的玉頸指間，活躍於戀人的求婚現場，鑽石首飾的實用價值自不必多說，用兩個字來總結：大善。

　　科學的態度以真為最高目的。它是純粹的、客觀的理論，是與實用相對的。它利用抽象的思考，在混亂的世界中尋找出事物的關係和條理，納個物於概念，從原理演個例，分析因果，表徵特異，最後以科學的語言躍然於紙上。

　　美感的態度以美為最高目的。鑽石就像那棵古松一樣，並不是一件固定的東西，它的形象隨著觀察者的性格和情趣而變化。我們每個人所見到的鑽石的形象都是我們自己性格和情趣的反照。鑽石的形象一半是天生的，一半也是人為的。德國著名學者鮑姆加通指出，美學研究的主題是感性，卻應該以理性為基礎。在這裡，我們就是要以科學的態度來理性地認知鑽石，從細微處剖析幾種常見的鑽石琢形，由小見大，闡明它們的由來，讓它們真正從內到外地展現在世人的眼前。

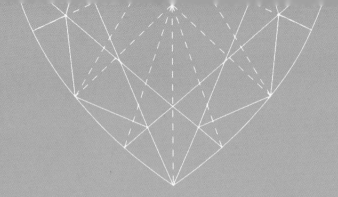

花 式 形
切 工

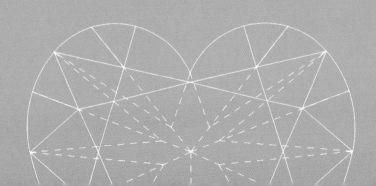

1.1
花式形切工的定義

鑽石是由天然礦物中硬度最高的金剛石切割打磨而成，目前市面上最流行的是圓形切工，除了圓形切工之外的其他鑽石切工統稱為花式形切工（花式形切工、車工；異形切工、車工；雜形切工、車工，並無嚴格區分概念，幾乎相同，可以混用）。常見的花式形切工有橢圓形（蛋形）、橄欖形（馬眼形）、梨形（水滴形）、心形、祖母綠形、公主形和 cushion 切工等等，這裡我們將針對前四種琢形進行比較詳細的說明。

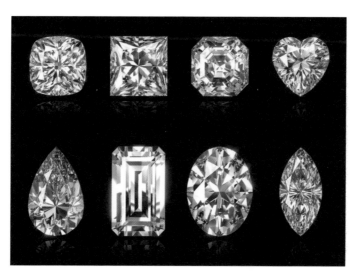

圖 1　常見花式形切工琢形示意圖

1.2

花式形切工的車工術語

鑽石中的每一個部分對其最終的外在美感都有影響，光線從冠部的檯面和其他刻面進入鑽石內部進行反射，並散射成火彩，亭部刻面將光線反射回觀察者的眼睛，腰部則給鑲嵌提供最適宜的位置。鑽石的切工參數是角度、尺寸、比例、旋轉分佈、對稱以及它們之間的相互關係。

◣ **1.2.1　長徑 *the longest diameter***

鑽石腰部輪廓水平面的最長直徑：d_l。

注：　標準心形長徑為鑽石腰部輪廓水平面頂部兩端最高點連線
到尖點的距離。

◣ **1.2.2　短徑 *the shortest diameter***

鑽石腰部輪廓水平面的最短直徑：d_w。

注：　標準心形短徑（寬徑）為鑽石腰部輪廓水平面左右兩端最
寬距離。

◣ **1.2.3　全深 *total depth***

鑽石檯面至底尖之間的垂直距離：h_t。

◣ **1.2.4　台寬 *table width***

檯面短徑方向最大寬度：l_t。

▲ **1.2.5　腰部** *girdle*

連接亭部與冠部，形成橢圓形、橄欖形、梨形、
心形外形的部分。

▲ **1.2.6　冠部** *crown*

腰部以上部分，包括上腰面、星刻面、冠部主刻
面和檯面。

▲ **1.2.7　亭部** *pavilion*

腰部以下部分，包括下腰面、亭部主刻面和底
尖。

▲ **1.2.8　檯面** *table facet*

冠部多邊形刻面。

▲ **1.2.9　冠部主刻面（風箏面）**
　　　　 upper main facet

檯面與腰部之間的四邊形刻面。

▲ **1.2.10　星刻面** *star facet*

冠部主刻面與檯面之間的三角形刻面。

▲ **1.2.11　上腰面** *upper girdle facet*

腰部與冠部主刻面之間的似三角形刻面。

▲ **1.2.12　亭部主刻面** *pavilion main facet*

底尖與腰部之間的四邊形或五邊形刻面。

◀ ### 1.2.13　下腰面 *lower girdle facet*

從腰部向底尖延伸擴大的似三角形刻面。

◀ ### 1.2.14　底尖（或底尖小面）*culet*

亭部主刻面的交匯處，呈點狀、線狀或多邊形刻面。

◀ ### 1.2.15　冠角 α *crown angle α*

冠部主刻面與腰部水平面的夾角。

注：　鑽石花式形切工中冠部可構成三組不同冠角，長徑方向的冠角 $α_l$，短徑方向的冠角 $α_w$，長徑和短徑之間方向的冠角 $α_m$。

◀ ### 1.2.16　亭角 β *pavilion angle β*

亭部主刻面與腰部水平面的夾角。

注：　鑽石花式形切工中亭部常見的主刻面由 4 個、6 個、7 個或 8 個構成，可構成不同亭角組合，長徑方向的亭角 $β_l$，短徑方向的亭角 $β_w$，長徑和短徑之間方向的亭角 $β_m$。

◀ ### 1.2.17　比率 *proportion*

鑽石各部分長度相對於短徑的百分比。

1.2.17.1 台寬比 table percentage

台寬相對於短徑的百分比，計算式見式（1）：

$$p_t = \frac{l_t}{d_w} \times 100\%$$ ·················1 式中：

p_t — 台寬比；

l_t — 台寬；

d_w — 短徑。

1.2.17.2 冠高比 crown height percentage

冠部高度相對於短徑的百分比，計算式見式（2）：

$$p_c = \frac{h_c}{d_w} \times 100\% \quad \cdots\cdots\cdots\cdots\cdots 2 \text{ 式中：}$$

p_c —— 冠高比；
h_c —— 冠部高度；
d_w —— 短徑。

注： 鑽石不同琢形冠部高度示意圖見後文圖中 h_c。

1.2.17.3 腰厚比 girdle thickness percentage

腰部厚度相對於短徑的百分比，計算式見式（3）：

$$p_c = \frac{h_g}{d_w} \times 100\% \quad \cdots\cdots\cdots\cdots\cdots 3 \text{ 式中：}$$

p_g —— 腰厚比；
h_g —— 腰部厚度；
d_w —— 短徑。

注： 鑽石不同琢形腰部厚度示意圖見後文圖中 h_g。

1.2.17.4 亭深比 pavilion depth percentage

亭部厚度相對於短徑的百分比，計算式見式（4）：

$$p_p = \frac{h_p}{d_w} \times 100\% \quad \cdots\cdots\cdots\cdots\cdots 4 \text{ 式中：}$$

p_p —— 亭深比；
h_g —— 亭部厚度；
d_w —— 短徑。

注： 鑽石不同琢形亭部厚度示意圖見後文圖中 h_p。

1.2.17.5 全深比 total depth percentage

全深相對於短徑的百分比,計算式見式(5):

$$p_{td} = \frac{h_t}{d_w} \times 100\% \quad \cdots\cdots\cdots\cdots\cdots\cdots 5 \text{ 式中}:$$

p_{td} — 全深比;
h_t — 全深;
d_w — 短徑。

1.2.17.6 長寬比 l/w ratio

長徑與短徑的比值,計算式見式(6):

$$r_{lw} = \frac{d_l}{d_w} \quad \cdots\cdots\cdots\cdots\cdots\cdots 6 \text{ 式中}:$$

r_{lw} — 長寬比;
d_l — 長徑;
d_w — 短徑。

▲ **1.2.18 修飾切工 *modified cut***

在標準花式切割方式的基礎上,為了達到增加鑽石的重量、顏色濃度、火彩和明亮度等目的,腰部輪廓外觀或部分刻面構成、數量發生了變化,這種切工稱為修飾切工。

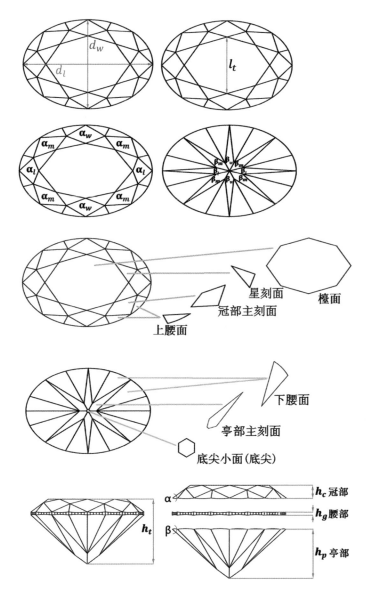

星刻面

檔面

冠部主刻面

上腰面

下腰面

亭部主刻面

底尖小面（底尖）

h_c 冠部

h_g 腰部

h_p 亭部

h_t

圖 2　花式形切工車工術語示意圖（以橢圓形切工為例）

注： 底尖小面可有可無，若有則必須充分小且儘量保持如圖中所示
　　 的形狀，後文中均不再示例。

注： 花式形切工的車工術語引自團標

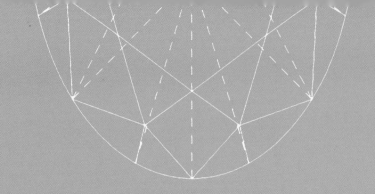

椭圓形

切　　工

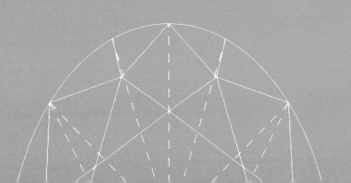

愛因斯坦認為，只有借助數學，才能達到簡單性的美學準則。這種美學理論得到了數學界很多人的認同。我們也將從數學的角度來解析花式形切工的幾種琢形。

2.1
橢圓形切工的定義

標準橢圓形切工是標準圓形切工的一種變形，由 53 至 57（或 58）個刻面按一定規律組成，腰部輪廓形狀呈橢圓形。其腰部輪廓平面幾何公式見式（7）：

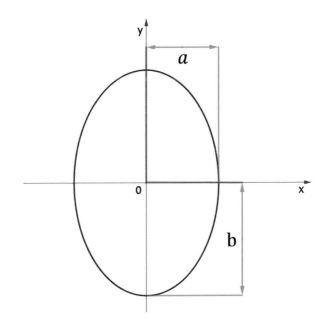

圖 3　標準橢圓形腰部外形

$$\frac{x^2}{a^2} + \frac{y^2}{b^2} = 1 \ (b > a > 0) \quad \cdots\cdots\cdots\cdots 7 \ 式中：$$

x, y —— 腰部平面的幾何座標位置，$-a \le x \le a$、
　　　　$-b \le y \le b$；

a —— 橢圓形短半徑；

b —— 橢圓形長半徑；

最佳長寬比：$1.30 \le \dfrac{b}{a} \le 1.70$。

注： 當亭部有 4 個主刻面時，冠部和亭部的總刻面數為 53（或 54），冠角三組、亭角一組；當亭部有 6 個主刻面時，冠部和亭部的總刻面數為 55（或 56），冠角三組、亭角三組；當亭部有 8 個主刻面時，冠部和亭部的總刻面數為 57（或 58），冠角三組、亭角三組。

2.2
標準橢圓形切工的基本要素

標準橢圓形切工中，冠角、亭角、刻面名稱和各種比例等基本要素如下所示：

◤ 2.2.1 標準橢圓形切工冠角、亭角示意圖

2.2.1.1 標準橢圓形切工的亭部僅有 4 個主刻面時，冠部和亭部的總刻面數為 53（或 54），冠角 α_l、α_w、α_m 和亭角 β_m 的對應主刻面見下圖。

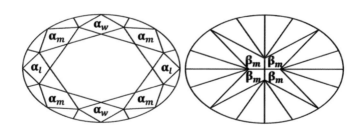

圖 4　標準橢圓形切工冠角、亭角示意圖（一）

鑽
石
花
式
形
切
工

2.2.1.2 標準橢圓形切工的亭部僅有 6 個主刻面時，亭部和冠部的總刻面數為 55（或 56），冠角 α_l、α_w、α_m 和亭角 β_l、β_w、β_m 的對應主刻面見下圖。

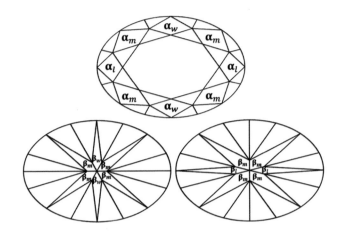

圖 5　標準橢圓形切工冠角、亭角示意圖（二）

2.2.1.3 標準橢圓形切工的亭部有 8 個主刻面時，亭部和冠部的總刻面數為 57（或 58），冠角 α_l、α_w、α_m 和亭角 β_l、β_w、β_m 的對應主刻面見下圖。

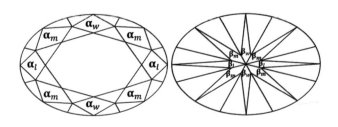

圖 6　標準橢圓形切工冠角、亭角示意圖（三）

◤ 2.2.2 標準橢圓形切工底尖位置示意圖

標準橢圓形切工呈上下、左右對稱，從檯面正上方俯視時，其底尖投影於腰部橢圓形的中心點上。

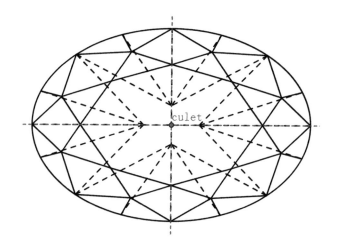

圖 7　標準橢圓形切工底尖俯視

▲ 2.2.3 標準橢圓形切工要素名稱及位置示意圖

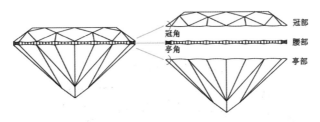

冠部
冠角
腰部
亭角
亭部

圖 8　標準橢圓形鑽石切工長徑方向側視示意圖

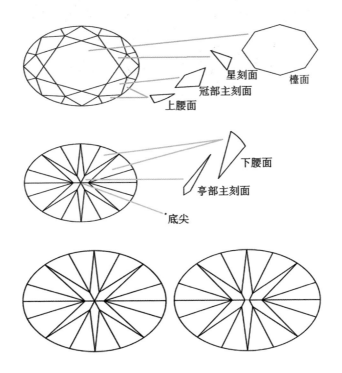

星刻面　　　檯面
冠部主刻面
上腰面

下腰面
亭部主刻面
底尖

注：　此圖所示為亭部有 6 個主刻面的鑽石刻面；鑽石底尖可呈
多邊形刻面、點狀或線狀。

圖 9　標準橢圓形鑽石切工各部分刻面名稱及位置示意圖

I）俯視圖

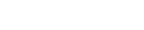

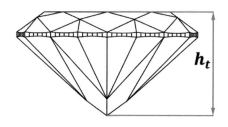

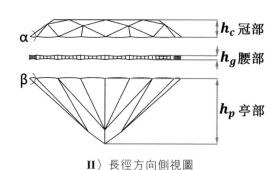

II）長徑方向側視圖

標引序號説明：d_l — 長徑；d_w — 短徑；l_t — 台寬；h_t — 全深；
　　　　　　h_c — 部高度；h_g — 腰部厚度；h_p — 亭部厚度；
　　　　　　α — 冠角；β — 亭角。

圖 10　標準橢圓形切工比率要素示意圖

注： 標準橢圓形切工的部分定義和切工要素引自團標

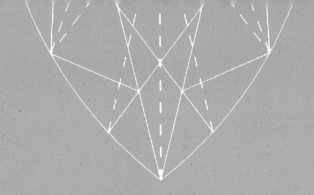

橄欖形
切工

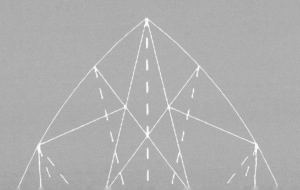

3.1
橄欖形切工的定義

標準橄欖形切工是標準橢圓形切工的一種變形，由 53 至 57（或 58）個刻面按一定規律組成，腰部輪廓形狀呈橄欖。其腰部輪廓平面幾何公式見式（8）：

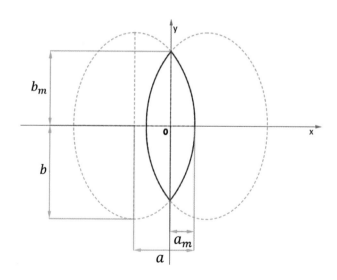

圖 11 標準橄欖形腰部外形

鑽
石
花
式
形
切
工

$$\begin{cases} \dfrac{[x+(a\text{-}a_m)]^2}{a^2} + \dfrac{y^2}{b^2} = 1, & x \in [0, a_m] \\ \dfrac{[x\text{-}(a\text{-}a_m)]^2}{a^2} + \dfrac{y^2}{b^2} = 1, & x \in [-a_m, 0] \end{cases} \quad \cdots\cdots 8$$

或簡化為：

$$\frac{[|x|+(a\text{-}a_m)]^2}{a^2} + \frac{y^2}{b^2} = 1, \quad x \in [-a_m, a_m] \quad \cdots\cdots 8\text{-}1$$

式中：

a —— 橢圓形短半徑（$b \geq a > 0$）；

b —— 橢圓形長半徑（$b \geq a > 0$）；

a_m —— 橄欖形短半徑，$a_m \in (0, a)$；

b_m —— 橄欖形長半徑，$b_m = \dfrac{b}{a}\sqrt{2aa_m\text{-}a_m^2}$；

最佳長寬比：$1.60 \leq \dfrac{b_m}{a_m} = \dfrac{b}{aa_m}\sqrt{2aa_m\text{-}a_m^2} \leq 3.00$。

注： 當亭部有 4 個主刻面時，冠部和亭部的總刻面數為 53（或
54），冠角三組、亭角一組；當亭部有 6 個主刻面時，冠
部和亭部的總刻面數為 55（或 56），冠角三組、亭角三組；
當亭部有 8 個主刻面時，冠部和亭部的總刻面數為 57（或
58），冠角三組、亭角三組。

3.2
標準橄欖形切工的基本要素

標準橄欖形切工中，冠角、亭角、刻面名稱和各種比例等基本要素如下所示：

◀ 3.2.1 標準橄欖形切工冠角、亭角示意圖

3.2.1.1 標準橄欖形切工的亭部僅有 4 個主刻面時，冠部和亭部的總刻面數為 53（或 54），冠角 α_l、α_w、α_m 和亭角 β_m 的對應主刻面見下圖。

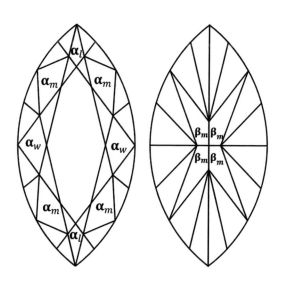

圖 12　標準橄欖形切工冠角、亭角示意圖（一）

3.2.1.2 標準橄欖形切工的亭部僅有 6 個主刻面時，亭部和冠部的總刻面數為 55（或 56），冠角 α_l、α_w、α_m 和亭角 β_l、β_w、β_m 的對應主刻面見下圖。

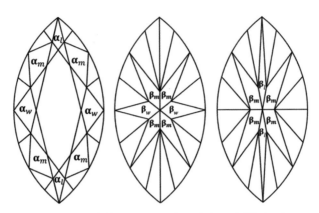

圖 13　標準橄欖形切工冠角、亭角示意圖（二）

3.2.1.3 標準橄欖形切工的亭部有 8 個主刻面時，亭部和冠部的總刻面數為 57（或 58），冠角 α_l、α_w、α_m 和亭角 β_l、β_w、β_m 的對應主刻面見下圖。

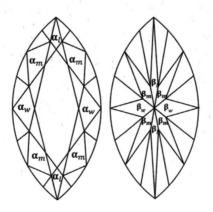

圖 14　標準橄欖形切工冠角、亭角示意圖（三）

◢ 3.2.2 標準橄欖形切工底尖位置示意圖

標準橄欖形切工呈上下、左右對稱，從檯面正上方俯視時，其底尖投影於腰部橄欖形的中心點上。

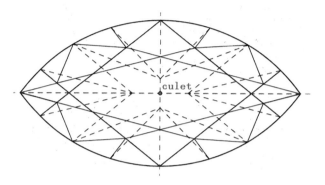

圖 15 標準橄欖形切工底尖俯視

◢ 3.2.3 標準橄欖形切工要素名稱及位置示意圖

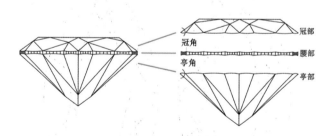

圖 16 標準橄欖形切工長徑方向側視示意圖

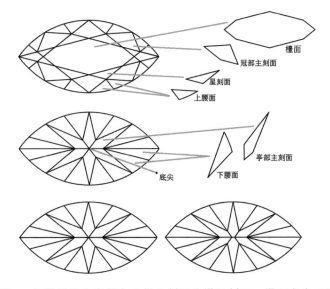

注： 此圖所示為亭部有 6 個主刻面的鑽石刻面；鑽石底尖可呈多邊形刻面、點狀或線狀。

圖 17　標準橄欖形切工各部分刻面名稱及位置示意圖

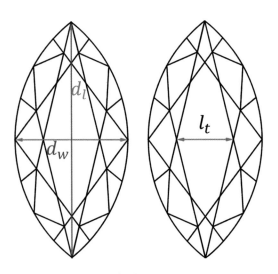

Ⅰ）俯視圖

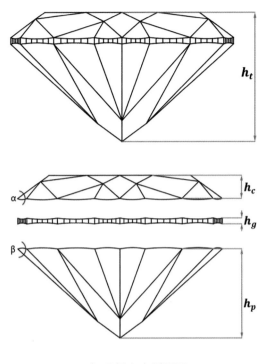

II）長徑方向側視圖

標引序號説明：d_l — 長徑；d_w — 短徑；l_t — 台寬；h_t — 全深；
h_c — 冠部高度；h_g — 腰部厚度；h_p — 亭部厚度；
α — 冠角；β — 亭角。

圖 18　標橄欖形切工比率要素示意圖

注：　標準橄欖形切工的部分定義和切工要素引自團標

CHAPTER 04

梨　　　　形

切　　　　工

4.1
梨形切工的定義

I、標準梨形切工是標準橄欖形切工的一種變形，由 53 至 57（或 58）個刻面按一定規律組成，腰部輪廓形狀呈梨形。其腰部輪廓平面幾何公式見式（9）：

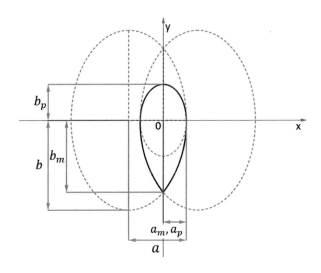

圖 19 標準梨形腰部外形

$$
\begin{cases}
\dfrac{[x+(a-a_m)]^2}{a^2} + \dfrac{y^2}{b^2} = 1, & x \in [0, a_m],\ y \in [-b_m, 0] \\[2mm]
\dfrac{[x-(a-a_m)]^2}{a^2} + \dfrac{y^2}{b^2} = 1, & x \in [-a_m, 0],\ y \in [-b_m, 0] \quad \cdots 9 \\[2mm]
\dfrac{x^2}{a_p^{\,2}} + \dfrac{y^2}{b_p^{\,2}} = 1, & y \in [0, b_p]
\end{cases}
$$

或簡化為：

$$\begin{cases} f(x) = \dfrac{-b}{a}\sqrt{a^2 - [|x| + (a-a_m)]^2}, & x \in [-a_m, a_m] \\ h(x) = \dfrac{b_p}{a_p}\sqrt{a_p^2 - x^2}, & x \in [-a_p, a_p] \end{cases} \quad \cdots\cdots 9\text{-}1$$

式中：

a —— 橢圓形短半徑（$b \geq a > 0$）；

b —— 橢圓形長半徑（$b \geq a > 0$）；

a_m、b_m 分別為橄欖形短半徑、長半徑，a_p、b_p 分別為梨形上部對應橢圓的短半徑、長半徑，且 $a_m = a_p$，$a_m \in (0, a)$，$b_m = \dfrac{b}{a}\sqrt{2aa_m - a_m^2}$，$b_p \in [a_m, b_m]$；

最佳長寬比：

$$1.50 \leq \frac{b_p + b_m}{2a_p} = \frac{b_p + \dfrac{b}{a}\sqrt{2aa_m - a_m^2}}{2a_p} \leq 2.50 \text{。}$$

注：當亭部有 4 個主刻面時，冠部和亭部的總刻面數為 53（或 54），冠部三組、亭角一組；當亭部有 6 個主刻面時，冠部和亭部的總刻面數為 55（或 56），冠角三組、亭角兩組；當亭部有 7 個主刻面時，冠部和亭部的總刻面數為 56（或 57），冠角三組、亭角三組；當亭部有 8 個主刻面時，冠部和亭部的總刻面數為 57（或 58），冠角三組、亭角三組。

II、從梨形的腰部輪廓平面幾何公式可以看出，梨形腰部外形 y 軸正半軸的部分是半個橢圓形，而負半軸的部分是半個橄欖形。這是標準情況下的梨形。另外，這兩部分也可以略大於或小於半個橢圓形或橄欖形。我們僅舉兩例拋磚引玉，感興趣的讀者可自行探索。

　　下圖中，「中心」為對應形狀的中心點，例如「橄欖形中心」即為兩個大橢圓形相交所得的橄欖形的中心點。以 *x* 軸為界線，可以看出：上圖中，藍色小橢圓略超過一半而紅色橄欖形略小於一半；下圖正相反，小橢圓略小於一半而橄欖形則略大於一半。

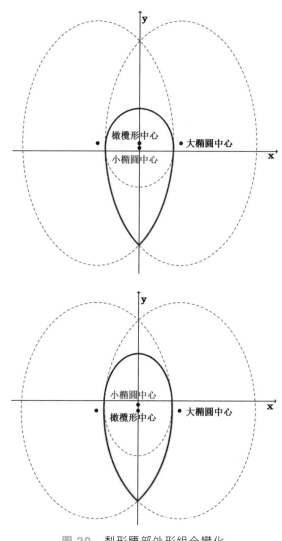

圖 20 梨形腰部外形組合變化

4.2
標準梨形切工的基本要素

標準梨形切工中，冠角、亭角、刻面名稱和各種比例等基本要素如下所示：

▲ 4.2.1 標準梨形切工冠角、亭角示意圖

4.2.1.1 標準梨形切工的亭部僅有 4 個主刻面時，冠部和亭部的總刻面數為 53（或 54），冠角 α_l、α_w、α_m 和亭角 β_m 的對應主刻面見下圖。

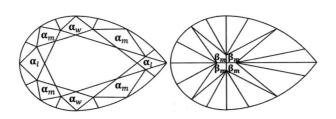

圖 21　標準梨形切工冠角、亭角示意圖（一）

4.2.1.2 標準梨形切工的亭部僅有 6 個主刻面時，亭部和冠部的總刻面數為 55（或 56），冠角 α_l、α_w、α_m 和亭角 β_w、β_m 的對應主刻面見下圖。

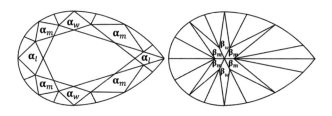

圖 22　標準梨形切工冠角、亭角示意圖（二）

4.2.1.3 標準梨形切工的亭部僅有 7 個主刻面時，亭部和冠部的總刻面數為 56（或 57），冠角 α_l、α_w、α_m 和亭角 β_l、β_w、β_m 的對應主刻面見下圖。

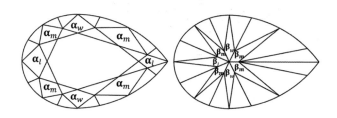

圖 23　標準梨形切工冠角、亭角示意圖（三）

4.2.1.4 標準梨形切工的亭部有 8 個主刻面時，亭部和冠部的總刻面數為 57（或 58），冠角 α_l、α_w、α_m 和亭角 β_l、β_w、β_m 的對應主刻面見下圖。

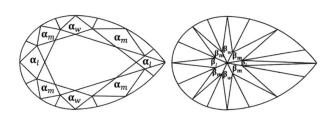

圖 24　標準梨形切工冠角、亭角示意圖（四）

◢ 4.2.2 標準梨形切工底尖位置示意圖

I、標準梨形切工以長軸為對稱軸,從檯面正上方俯視時,底尖投影於「橢圓形」和「橄欖形」的交界線與長軸的交點上。

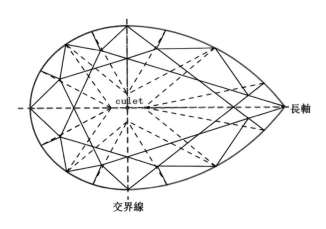

圖 25　標準梨形切工底尖位置

II、前文中提到,梨形裡面的半個「橢圓形」和半個「橄欖形」可以略大於或小於一半,這時候,「橢圓形」和「橄欖形」的中心點不一定重合且不在兩者的交界線上。

如下圖所示:藍點和綠點分別是小橢圓形和橄欖形的中心點,黃點是梨形中藍色「橢圓形」和紅色「橄欖形」交界線與長軸的交點。這種情況下,梨形切工的底尖投影點可以在這三點的連線上移動。此法供讀者參考。

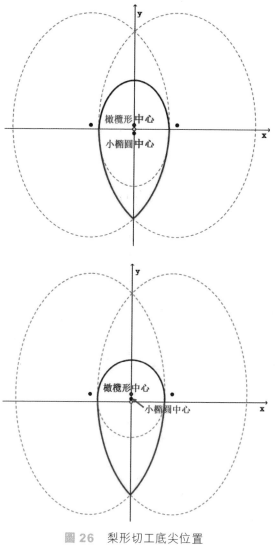

圖 26　梨形切工底尖位置

鑽
石
花
式
形
切
工

III、此外，還有一種定位底尖的方式。我們在梨形的長徑上取點，將長徑分割為兩段，這兩段的比值與梨形整體的長寬比相等。這個點，我們姑且稱其為「比例點」。此點亦可作為梨形切工的底尖參考點。

比例點滿足條件：$\dfrac{2a}{b_1+b_2} = \dfrac{b_2}{b_1}$。

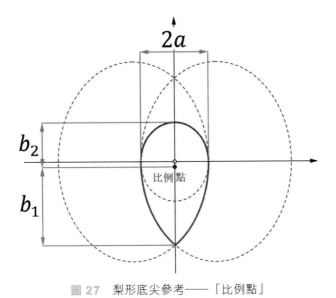

圖 27　梨形底尖參考——「比例點」

　　由上述三點可以看出，我們在這裡討論的底尖位置，包括後文將要討論的心形切工的底尖位置，都是從形狀和比例出發，而並未從角度出發。因為角度涉及到刻面的安排，更複雜且不易簡單直觀的解釋清楚，所以我們選擇形狀和比例這個切入點來討論。

▲ 4.2.3 標準梨形切工要素名稱及位置示意圖

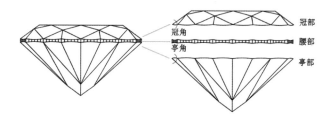

冠角
亭角

冠部
腰部
亭部

圖 28　標準梨形切工長徑方向側視示意圖

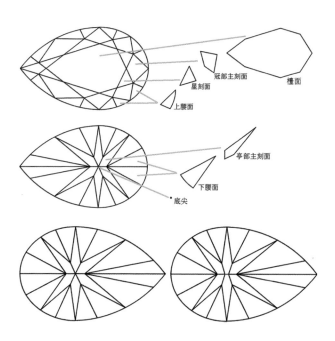

冠部主刻面
星刻面
上腰面
檯面
亭部主刻面
下腰面
底尖

注：　此圖所示為亭部具有 6 個主刻面的鑽石刻面；鑽石底尖可
呈多邊形刻面、點狀或線狀。

圖 29　標準梨形切工各部分刻面名稱及位置示意圖

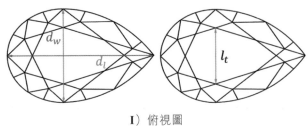

I）俯視圖

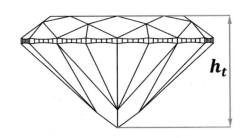

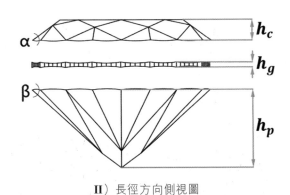

II）長徑方向側視圖

標引序號說明：d_l — 長徑；d_w — 短徑；l_t — 台寬；h_t — 全深；
h_c — 冠部高度；h_g — 腰部厚度；h_p — 亭部厚度；
α — 冠角；β — 亭角。

圖 30　標準梨形切工比率要素示意圖

注： 標準梨形切工的部分定義和切工要素引自團標

心 形

切 工

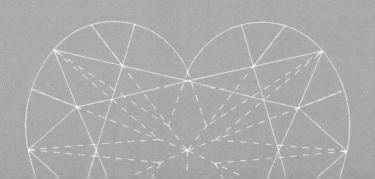

5.1
心形切工的定義

I、標準心形切工由 54 至 57（或 58）個刻面按一定規律組成，腰部輪廓形狀呈心形。其腰部輪廓平面幾何公式見式（10）：

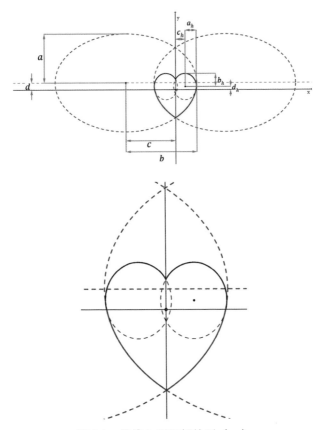

圖 31 標準心形腰部外形（一）

$$\begin{cases} \dfrac{(|x|-c_h)^2}{a_h{}^2} + \dfrac{(\sqrt{y}{}^2-d_h)^2}{b_h{}^2} = 1, & y \geq 0 \\[3mm] \dfrac{(|x|+c)^2}{b^2} + \dfrac{(\sqrt{-y}{}^2+d)^2}{a^2} = 1, & y \leq 0 \end{cases} \quad \cdots\cdots 10$$

式中：

a、b 分別為構成心形下部分曲線的兩個大橢圓形的短半徑、長半徑（$b > a > 0$，$b > c > 0$）；

a_h、b_h 分別為構成心形上部分曲線的兩個小橢圓形的短半徑、長半徑；

$\dfrac{1}{2} a > \dfrac{3}{2} a_h \geq b_h \geq a_h > c_h > 0$，$\dfrac{1}{6} a \geq d \geq 0$，

$\dfrac{1}{4} b_h \geq d_h \geq 0$，$\dfrac{a_h}{b_h} \sqrt{b_h{}^2 - d_h{}^2} + c_h = \dfrac{b}{a} \sqrt{a^2 - d^2} - c$，

$\dfrac{1}{4} a \geq \dfrac{a_h}{b_h} \sqrt{a_h{}^2 - c_h{}^2} + d_h \geq \dfrac{1}{6} a$；

最佳長寬比：

$$\dfrac{0.90}{1.00} \leq \dfrac{b_h + d_h + \dfrac{a}{b} \sqrt{b^2 - c^2} - d}{2(a_h + c_h)} \leq \dfrac{1.00}{0.90} \text{。}$$

注： 當亭部有 6 個主刻面時，冠部和亭部的總刻面數為 54（至 56），冠角三組、亭角二組；當亭部有 7 個主刻面時，冠部和亭部的總刻面數為 55（至 57），冠角三組、亭角三組；當亭部有 8 個主刻面時，冠部和亭部的總刻面數為 57（或 58），冠角三組、亭角三組。

II、心形切工的腰部輪廓曲線也可以由梨形構成。我們將前文中得到的梨形曲線 **1**（下圖中以 **y** 軸為對稱軸的紅色梨形曲線），以梨形下端尖點為旋轉中心，像打開扇子一樣旋轉一定角度 θ（$\theta \in$ **[30°,45°]**），即可得到另一個梨形曲線 **2**。在這裡，我們以逆時針旋轉為例。忽略交點內的部分，這兩個梨形曲線就構成了一個心形曲線，如下圖所示。

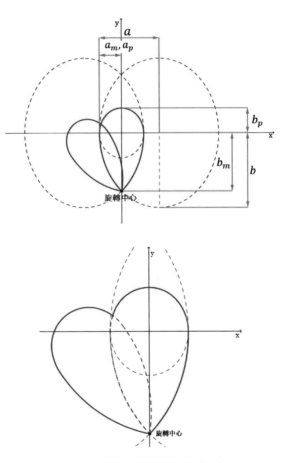

圖 32 標準心形腰部外形（二）

其中，梨形曲線 **1** 的計算式同前文，見式（11）：

$$\begin{cases} f(x) = \dfrac{-b}{a}\sqrt{a^2-[|x|+(a-a_m)]^2}, & x\in[-a_m,a_m] \\[4mm] h(x) = \dfrac{b_p}{a_p}\sqrt{a_p{}^2-x^2}, & x\in[-a_p,a_p] \end{cases} \quad\cdots\cdots 11$$

逆時針旋轉角度 θ 後得到梨形曲線 **2**，計算式見式（12）：

$$\begin{cases} \begin{cases} x = t\cos\theta-\sin\theta(\dfrac{-b}{a}\sqrt{a^2-[|t|+(a-a_m)]^2}+b_m) \\[4mm] y = t\sin\theta+\cos\theta(\dfrac{-b}{a}\sqrt{a^2-[|t|+(a-a_m)]^2}+b_m)-b_m \end{cases} \\[10mm] \begin{cases} x = t\cos\theta-\sin\theta(\dfrac{b_p}{a_p}\sqrt{a_p{}^2-t^2}+b_m) \\[4mm] y = t\sin\theta+\cos\theta(\dfrac{b_p}{a_p}\sqrt{a_p{}^2-t^2}+b_m)-b_m \end{cases} \end{cases}$$

$$t\in[-2\pi,2\pi]\cdots\cdots 12 \text{ 式中：}$$

a —— 橢圓形短半徑（$b\geq a>0$）；
b —— 橢圓形長半徑（$b\geq a>0$）；

a_m、b_m 分別為橄欖形短半徑、長半徑，a_p、b_p 分別為梨形曲線 1 上部對應橢圓形的短半徑、長半徑，

$a_m=a_p$，$a_m\in(0,a)$，

$b_m=\dfrac{b}{a}\sqrt{2aa_m-a_m^2}$，$b_p\in[a_p,1.5a_p]$，

旋轉角度 $\theta\in[30°,45°]$；

最佳長寬比：$\dfrac{0.90}{1.00}\sim\dfrac{1.00}{0.90}$。

III、「心形曲線」是一類數學界的浪漫圖形。心形切工的腰部輪廓曲線也可以由純粹的數學模擬參數方程來構建，見式（13）：

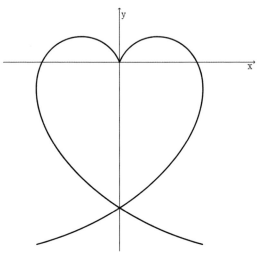

圖 33　標準心形腰部外形（三）

$$\begin{cases} \begin{cases} x = 0.5\,t\cos t + t\sin t \\ y = -0.5\,t\sin t + 1.2\,t\cos\,(at) \end{cases} \\ \begin{cases} x = -0.5\,t\cos t - t\sin t \\ y = -0.5\,t\sin t + 1.2\,t\cos\,(at) \end{cases} \end{cases} \quad a \in (0.5, 1),\ t \in [0, \pi]\cdots 13$$

式中：

a 是心形曲線的比例係數，通過 **a** 的變化來實現心形曲線的長寬變化；

最佳長寬比：$\dfrac{0.90}{1.00} \sim \dfrac{1.00}{0.90}$。

IV、心形切工的腰部輪廓曲線還可以由前面三種形式任意拆分搭配而成。在這裡，我們以橢圓形（或圓形）和一種類比心形曲線組合得到一個心形，僅以此為例進行說明。其腰部輪廓平面幾何公式見式（14）：

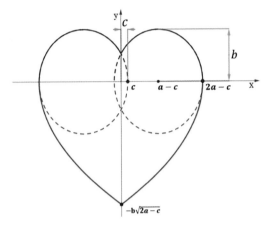

圖 34　標準心形腰部外形（四）

$$\begin{cases} f(x) = \dfrac{b}{a}\sqrt{a^2-[|x|-(a\text{-}c)]^2} \\ h(x) = -b\sqrt{2a\text{-}c-|x|} \end{cases} \quad \cdots\cdots 14 \text{ 式中：}$$

a 為心形上部分兩個橢圓的短半徑（*a* > **0**）；

b 為心形上部分兩個橢圓的長半徑及下部分的長度係數（**1.5a ≥ b ≥ a > 0**）；

c 為兩個橢圓相交而成的橄欖形的短半徑（*a* > *c* > **0**）；

最佳長寬比：

$$\frac{0.90}{1.00} \le \frac{b+b\sqrt{2a\text{-}c}}{2(2a\text{-}c)} \le \frac{1.00}{0.90} \text{。}$$

5.2

標準心形切工的基本要素

標準心形切工中,冠角、亭角、刻面名稱和各種比例等基本要素如下所示:

◤ 5.2.1 標準心形切工冠角、亭角示意圖

5.2.1.1 標準心形切工的亭部僅有 6 個主刻面時,亭部和冠部的總刻面數為 54(至 56),冠角 α_l、α_w、α_m 和亭角 β_w、β_m 的對應主刻面見下圖。

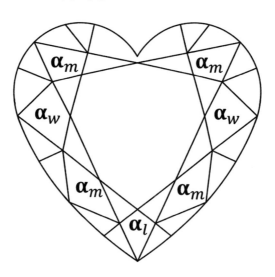

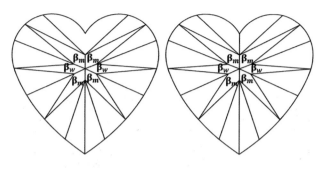

圖 35 標準心形切工冠角、亭角示意圖（一）

5.2.1.2 標準心形切工的亭部僅有 7 個主刻面時，亭部和冠部的總刻面數為 55（至 57），冠角 α_l、α_w、α_m 和亭角 β_l、β_w、β_m 的對應主刻面見下圖。

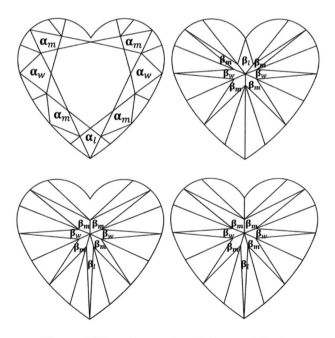

圖 36 標準心形切工冠角、亭角示意圖（二）

5.2.1.3 標準心形切工的亭部有 8 個主刻面時，亭部和冠部的總刻面數為 57（或 58），冠角 α_l、α_w、α_m 和亭角 β_l、β_w、β_m 的對應主刻面見下圖。

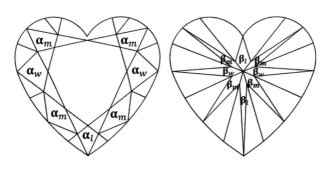

圖 37　標準心形切工冠角、亭角示意圖（三）

◢ 5.2.2　標準心形切工底尖位置示意圖

心形切工的腰部輪廓外形構成豐富，但只有一條對稱軸，從檯面正上方俯視時，其底尖投影必然位於對稱軸上。至於其上下位置，我們可以從由梨形旋轉所得的心形來探索。

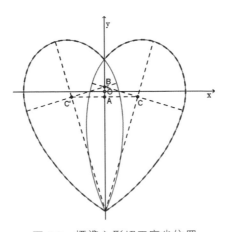

圖 38　標準心形切工底尖位置

　　如上圖所示，紅色實線標準梨形旋轉後構成一個以 y 軸為對稱軸的藍色虛線標準心形。點 **C** 和 **C'** 是兩個標準梨形的底尖，位於其長短徑的交點上；點 **A** 是兩個底尖連線的中點；點 **B** 是梨形短徑與 y 軸的交點；點 **O** 是原點，也是前文標準心形第一定義中心形上下兩部分即橢圓形和橄欖形交界線與對稱軸的交點。

　　標準心形切工的底尖可以 **AB** 線段區域作為參考，靈活變動。我們認為 **OB** 段更佳。讀者可自行選擇。

▲ 5.2.3 標準心形切工要素名稱及位置示意圖

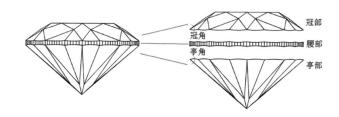

圖 39　標準心形切工長徑方向側視示意圖

鑽
石
花
式
形
切
工

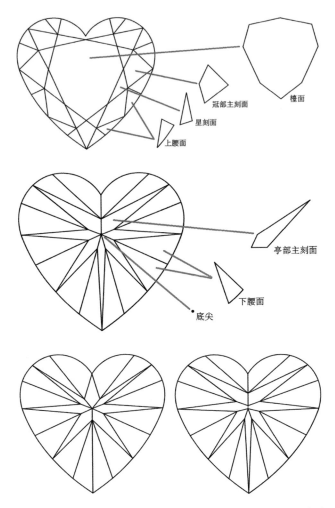

冠部主刻面

棱面

星刻面

上腰面

亭部主刻面

下腰面

底尖

注： 此圖所示為亭部具有 7 個主刻面的鑽石刻面；鑽石底尖可
呈多邊形刻面、點狀或線狀。

圖 40　標準心形切工各部分刻面名稱及位置示意圖

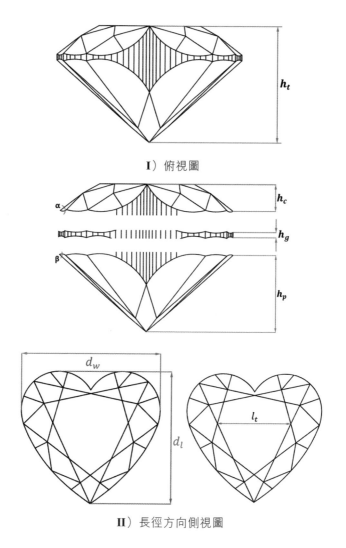

Ⅰ）俯視圖

Ⅱ）長徑方向側視圖

標引序號說明：d_l — 長徑；d_w — 短徑；l_t — 台寬；h_t — 全深；
h_c — 冠部高度；h_g — 腰部厚度；h_p — 亭部厚度；
α — 冠角；β — 亭角。

圖 41　標準心形切工比率要素示意圖

注：　標準梨形切工的部分定義和切工要素引自團標

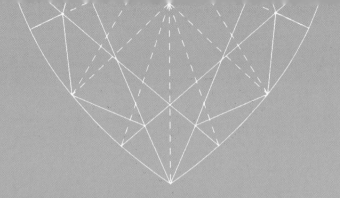

花式形切工 的 特異性

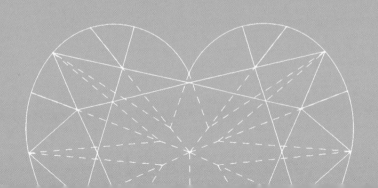

6.1

橢圓形切工到心形切工的演變之旅

關於鑽石的描述最早出現在西元前 4 世紀的印度文獻中。而最早有文字記錄的鑽石切磨則是在 11 世紀的印度。千年歲月變遷，科學技術的發展也帶動著鑽石加工技藝的不斷提高。同時，伴隨著人類審美的不斷變化，鑽石切割琢形的創新也隨之而來，從最初的簡單切磨到如今備受歡迎的明亮式切工，持續變化的是鑽石的外觀，永恆不息的是人類對美好事物的追求與探索。

每一個鑽石琢形都需要匠人們通過不斷地研究來逐步完善它的外在表現，以期達到更科學更美觀更受歡迎的目的。橢圓形、橄欖形、梨形和心形切工的出現，都是為了充分利用原胚。我們在這裡討論的橢圓形→橄欖形→梨形→心形的演變之旅，不是這四種琢形在歷史時間軸上的演變，而是在總結了匠人們多年的打磨經驗和實際的鑽石光學表現的基礎上，對這四種琢形的腰部平面輪廓形狀的系統性演變進行理性的數學意義上的說明。

▲ 6.1.1 橢圓形

　　橢圓形是平面幾何中的基礎幾何形狀，也是我們討論的基礎。標準橢圓形鑽石切工的腰部平面輪廓與之契合。

　　為了使後文中幾種形狀的觀察更方便，我們將橢圓形的長軸置於 y 軸，短軸置於 x 軸。

　　由於圓形是長短軸相等的特殊橢圓形，而圓形切工是另外一種鑽石切割方式，並不在本文的討論範圍內。因此，此處（不包括後文）討論的橢圓形僅指長短軸不等的橢圓形，不包括圓形。

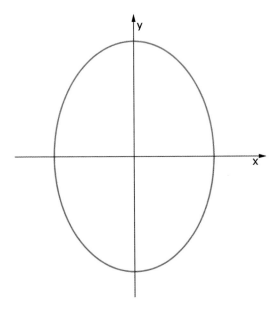

圖 42　橢圓形

◢ 6.1.2 橄欖形

　　橄欖形是由兩個相等的橢圓形平行相交而成，如下圖所示，綠色虛線構成的兩個等大的橢圓相交，藍色部分則構成一個橄欖形。

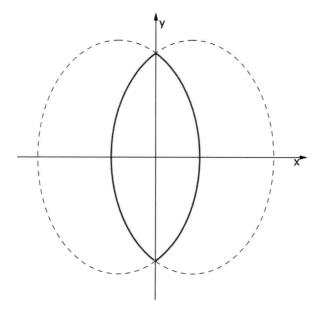

圖 43　橢圓形相交構成橄欖形

◤ 6.1.3 梨形

梨形則是橢圓形和橄欖形的結合體。我們以前文中的方法得到橄欖形後，以橄欖形的短半徑為短半徑，以介於橄欖形短半徑和長半徑之間的數值為長半徑，作一個新的小橢圓，見下圖中位於橄欖形內部的小形虛線橢圓。

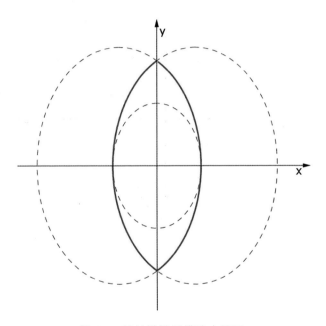

圖 44　基於橄欖形構建小橢圓

在這裡，我們將處於 y 軸正半軸的圖形稱為上部分，處於 y 軸負半軸的圖形稱為下部分。我們以剛剛得到的小橢圓的上部分與橄欖形的下部分結合，構成梨形，見下圖中的紅色部分。

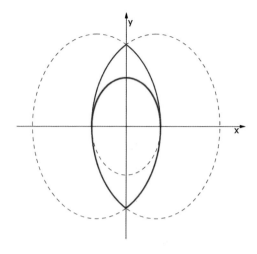

圖 45 梨形由橢圓形和橄欖形構成

　　特殊情形下，梨形的上部分可以是個半圓，因為圓形是最特殊的橢圓。

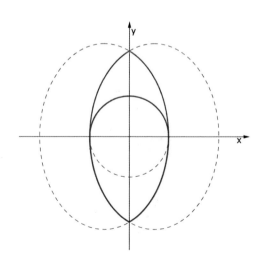

圖 46 梨形的上部分為半圓

　　梨形的上下兩部分還可以由非一半的橢圓形和橄欖形構成。在此，我們僅舉兩例以作說明，讀者可以根據需要自行構建。如下所示，梨形上下兩部分交界於 x 軸：上圖橢圓形小於一半，橄欖形剛好一半；下圖橢圓形剛好一半，橄欖形小於一半。

圖 47　梨形的上下兩部分隨機組合

◤ 6.1.4 心形

　　心形是很浪漫的形狀，在數學中，從來都不缺乏各種各樣的心形曲線，其中的經典當屬笛卡爾心形曲線。但是笛卡爾心形又肥又圓，除了作為人們對浪漫愛情的神秘聯想對象，著實不適合作為鑽石琢形的參考。

$$r = a(1 - sin\,\theta)$$

圖 48　笛卡爾心形曲線

　　鑽石琢形中的心形可以看作是橢圓形（或者圓形）與橄欖形的完美結合。上部分（藍色）是兩個相等的橢圓（或圓）平行相交而成，取略大於或等於半個橢圓（或半圓）的部分，這個交集的大小要適宜，因為交點的位置決定了心形凹位的深淺；下部分（紅色）是兩個更大的橢圓形在平行於短徑的方向相交，取略小於或等於半個橄欖形的部分。

　　如下所示：圖 **I** 中，心形曲線上部分略大於半個橢圓，下部分略小於半個橄欖形；圖 **II** 中，心形曲線上部分等於半圓，下部分等於半個橄欖形；圖 **III** 是 **I**、**II** 兩圖的局部放大效果。

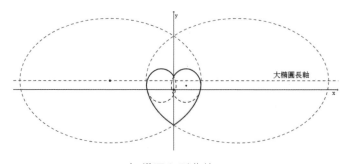

I）鑽石心形曲線一

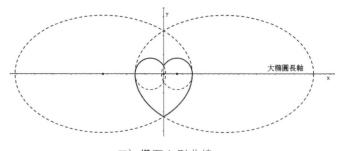

II）鑽石心形曲線二

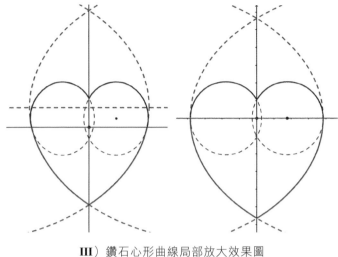

III）鑽石心形曲線局部放大效果圖

圖 49　鑽石心形曲線的構成

　　筆者認為，相比於圓形相交得到的心形上部分曲線，橢圓形相交的心形曲線更漂亮。當然這是個見仁見智的看法，讀者可遵從自己的感受。

6.2
四大琢形異曲同工

橢圓形、橄欖形、梨形和心形切工，四種琢形雖然外形不盡相同，但是作為花式形切工中很常見的、關聯性較強的四大琢形，它們之間也有很多異曲同工的地方。

◤ 6.2.1　外形各異，特點鮮明

橢圓形切工與圓形切工最為接近，外形可以看做是一個沿著任意一條直徑等比例反向拉伸的圓形切工，冠部刻面隨之拉伸的同時，亭部刻面又有了更多的可能性，4 個、6 個和 8 個亭部主刻面都是合理的選擇。橢圓形切工保留了圓形切工圓潤順滑的邊緣特性，同時原胚留存率又得到了很大的提升。

橄欖形切工又稱為欖尖切工，特點就在一個「尖」字。欖尖相較與其他形狀，外觀更為修長，光線在兩端會聚，特別閃亮耀眼，把「尖端效應」發揮得淋漓盡致。

梨形切工有「頭」有「尖」，兼具橢圓形和橄欖形的優點，外形恰如一滴將從荷葉上滾落的水滴。秋荷一滴露，清夜墜玄天。一個墜字將水滴的頭部平滑與尖端的耀眼表現的恰如其分。

心形切工最是浪漫，形似愛心的外形，天然的就

被賦予了愛情的寓意，在戀人的眼裡，從來都是最閃亮的那顆星。心形切工的凹位向內收進，有利於剔除鑽石內部雜質，提高淨度。

◀ 6.2.2 對稱性對刻面的影響

　　橢圓形切工和橄欖形切工有兩條對稱軸，以長徑和短徑所在直線為軸呈上下左右對稱，所以其亭部主刻面數量只能是偶數，4 個、6 個或者 8 個。

圖 50　橢圓形和橄欖形切工對稱軸（紅色虛線）

　　梨形切工和心形切工只有一條對稱軸，前者以長徑所在直線為軸呈左右對稱，後者以尖端和凹位中心連線為軸呈左右對稱，這種對稱結構使得梨形和心形切工的亭部主刻面有了更多變化，除了偶數個主刻面（4,6,8），還出現了 7 個主刻面的情況。

圖 51　梨形和心形切工對稱軸（紅色虛線）

▲ 6.2.3 領結效應

在一些花式形切工的鑽石琢形中，由於長度大於寬度，加上亭部角度的變化導致切割得太淺或者太深，造成進入鑽石的光線穿出去，不能完全反射回觀察者的眼睛，會在鑽石的短徑方向形成兩個深色的形似蝴蝶結的陰影區域，這就是鑽石的領結效應。

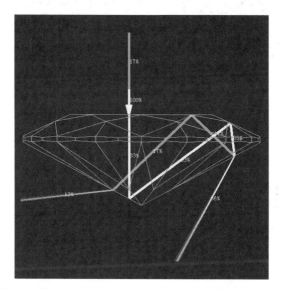

圖 52 鑽石內部光線路徑（橢圓形切工短徑方向側視）

鑽石的折射率為 **2.417**，對空氣的臨界角為 **24.4°**。上圖是通過光學軟件模擬的鑽石內部的光線路徑。可以看出，從橢圓形切工鑽石鑽石檯面垂直入射進入其內部的光線，在一定的刻面角度下，經過一系列的反射和折射，有部分光線從亭部洩露出去。

在橢圓形、橄欖形和梨形切工中，領結效應非常常見。心形切工的情況好很多，但如果亭部切割不合理，也可能出現領結效應。

鑽
石
花
式
形
切
工

下面，我們分別給出四種花式形切工領結效應的
陰影效果和軟件模擬光學效果。

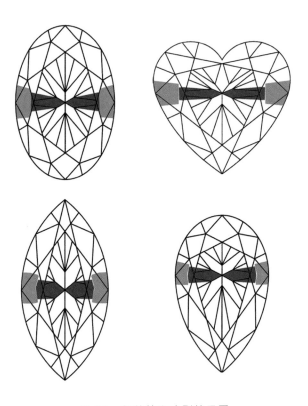

圖 53　領結效應陰影效果圖

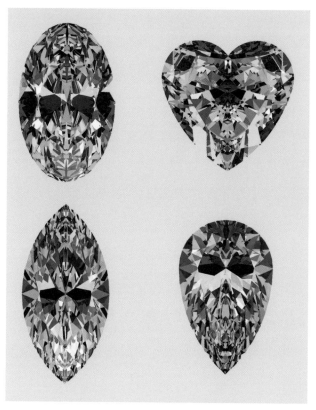

圖 54　領結效應光學效果圖

　　領結效應給鑽石的光學美觀帶來了很明顯的負面影響，為了減弱領結效應，建議在腰線上不要安排亭部主刻面，這樣可以將這種負面效果分散到兩邊，減弱整體的領結效應。

下篇

花式形切工的美學

上篇中我們以科學的態度對四種花式形切工進行了深入的分析討論。這種討論的意義在於定義這四種花式形切工的由來，建立它們的框架，給予科學的解釋。但是科學的解析不是目的，它只是我們欣賞鑽石的基礎。

鑽石就跟古松一樣，存在於世，貴賤由人。但鑽石終究不是古松，古松就算不美也很實用，「物以稀為貴」也早已不能成為鑽石傲視群芳的理由，鑽石的終極目的就是美。

曾經有一個很有意思的辯題，博物館失火了，你是選擇救一隻貓還是救蒙娜麗莎？蒙娜麗莎的美舉世聞名，但在一場火災面前，幸運女神未必會青睞她，她未必就是被救贖的那個。為什麼？因為如果從狹義概念來解讀「用」這個字，美是最沒有用處的。美的事物，如詩歌、圖畫、音樂等等，都是饑不可食、寒不可衣的。但是人之所以異於其他動物的就是於飲食男女之外還有更高尚的企求，美就是其中之一。

千年前的河床上淘出來的只是碳的單質晶體——金剛石。只有經過精心的切割打磨，金剛石才能成就一顆令人賞心悅目的鑽石。所以，歸根結底，美才是鑽石的最終追求。每顆鑽石夢寐以求的，無非都是人們以美感的態度來欣賞它，在看到它的第一眼就由衷地讚歎一聲「哇，好美！」，僅此而已。

　　俗話説，愛美之心人皆有之，什麼是美？美感的態度以美為最高目的。科學的態度是抽象的思考，而美感經驗是形象的直覺，美就是事物呈現形象於直覺時的特質。直覺是指不以人類意志控制的特殊思維方式，是脱離了意志和抽象思考的心理活動。事物在實用和科學的世界中，如果孤立絕緣，脱離與其他事物的關係，就會失去存在的意義；而在美感的世界中它卻能孤立絕緣，能在本身現出價值。由此看來，美是事物最有價值的一面。曲黎敏在《詩經：越古老，越美好》中宣導美育，她認為美育遠比德育重要。因為美育源於天性，喚醒人們天性中對這個世界的美的感動，比用冰冷的法律條文，道德規範去教育更重要。

　　蔣勳在《美，看不見的競爭力》中提出，美是主觀與客觀的對話，你發現有一個美的感受，常常是因為這個客觀的物件忽然讓你感覺到你自己的主觀生命跟它之間有了互動，這時美才發生，美才誕生。審美的過程，其實是一個主觀的主體生命和客觀事物之間的複雜對話。美不完全在物卻亦非與物無關。你看到峨眉山才會覺得莊嚴與厚重，卻絕不會對著一個小丘陵生出如此感慨。

　　美不完全在物，也不完全在人心。美感起於形象的直覺，要有人情也要有物理，二者缺一不可。蘇東坡讚美竹子，四季常青不開花是物理，清淡高雅無俗

喧是人情。梅蘭竹菊能登堂入室成為四君子，一半是文人騷客的讚譽，一半是它們自己的特質。

由此可見，美並不是天上掉下來的，一半在物，一半在你。法國著名畫家德拉克羅瓦説：「自然只是一部字典而不是一本書。」而要用這門字典中的字詞來創作出作品，則完全靠各自的情趣和才學！我們需要通過自己的努力將鑽石編織成最美麗的語言。鑽石是最堅硬的天然礦物質，並且以其潔白、明亮、閃爍著光彩的高雅外姿，當之無愧的被冠以「寶石之王」的美名。這種美名，基於我們在上篇裡面的科學性探索與歸納，也得益於匠人在切割打磨過程中對細節的高標準、嚴要求。

鑽石花式形切工的細節美感經驗，可以從外形、比例、佈局、線條、角度和對稱這六大維度來解讀。

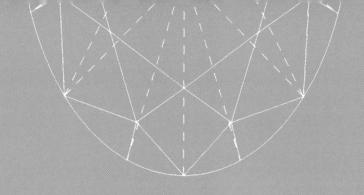

CHAPTER 01

外 形 美

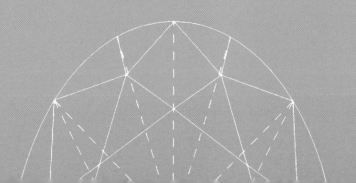

外形是給人的最直觀印象，是對眼睛的第一視覺衝擊。我們每遇到一個人，第一直觀接觸的是他的外貌長相，視覺或許會讓你的大腦迅速做出判斷，這種外表能否給你帶來愉悅。人類伊始以來，就存在著一種與生俱來的，對美的追求與欣賞。

美國心理學家麥克尼爾指出，對一個外表英俊的人，人們很容易認為這個人在其他方面也很出色。此即所謂的「美即好效應」。就連聖人孔子也不能免俗，他曾説：「吾以言取人，失之宰予；以貌取人，失之子羽。」

在藝術設計時，同樣需要遵循這個道理。當介面被設計得足夠美觀時，用戶往往會容忍一些較為輕微、影響較小的可用性問題。

1995 年，日立設計中心的研究員通過 26 種不同的 ATM 交互介面對 252 位參與者進行詳細的用戶體驗測試，並對介面中表觀可用性的決定因素（比如數位鍵佈局、操作流程等）進行了評估。結果發現，這些因素中很大一部分對真實可用性的影響微乎其微，反而介面美觀度對真實可用性的影響出乎預料的大。

在鑽石外形的構造上，顏值即王道也是不可忽略的真理。

1.1
橢圓形切工的外形美

愛 因斯坦曾經説過:「美,本質上終究是簡單性。」
就像 $E = mc^2$,只有既樸實清秀,又底蘊深厚,
才能稱得上美不可言、妙不可言。橢圓形正是具備了
這種特質。無論是外形曲線還是方程形式,都是簡潔
明瞭,但是其中卻又包含了解析幾何中的很多知識、
方法和思想,也包含了世界萬物的運行方式,太陽、
地球、人造衛星的運動軌跡均在其中,給人以無窮的
想像空間。開普勒第一定律即橢圓定律:所有行星繞
太陽的軌道都是橢圓,太陽在橢圓的一個焦點上。

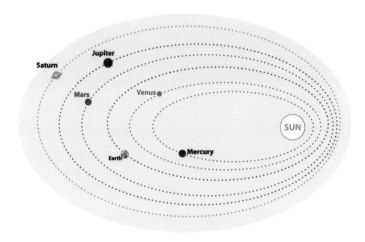

圖 55 行星橢圓形運行軌跡

　　足球和籃球是風靡全世界的球類運動，但橄欖球也同樣盛行，無數人為之瘋狂。英式橄欖球截面非常接近標準橢圓形。為什麼橄欖球不採用圓球呢？其中一個原因就是傳球時可以用特殊的技巧使球像炮彈一樣，尖端保持朝前，球身快速旋轉，這樣的傳球快速、準確、穩定，同時又增加了落地後的不確定性，這既有利於展示球隊的技術表現，也有益於提高觀眾的觀賞興致。橢圓形的構造賦予了橄欖球完全不同於足球和籃球的運動美感。

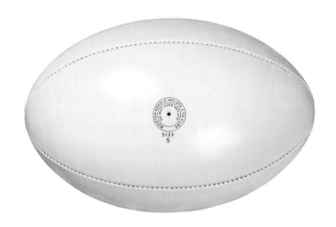

圖 56　橄欖球

　　與鑽石同屬首飾飾品的貴妃鐲也是橢圓形。貴妃鐲的橢圓形狀更接近人手腕的形狀，因此更容易佩戴，而且不容易破碎，更重要的是帶上去顯得手更加纖細、美麗。

圖 57　貴妃鐲（橢圓形）

　　這些小到生活大到宇宙的經典案例，無不體現了橢圓形的經典之美。橢圓形切工也是完美吸收了這種經典美，向世人展示著它的閃耀。

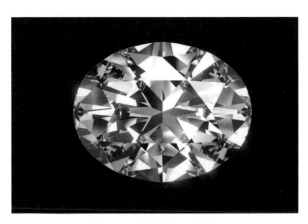

圖 58　橢圓形切工鑽石

1.2
橄欖形切工的外形美

詩人們最是善於發現美、傳頌美。「巧笑倩兮，美目盼兮」，巧笑的兩靨多好看，水靈的雙眼分外嬌。一雙瞳人剪秋水，眨眼間的眼波流轉好似橄欖形鑽石閃爍著明亮的火花，光彩照人。

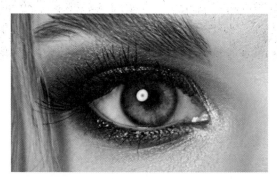

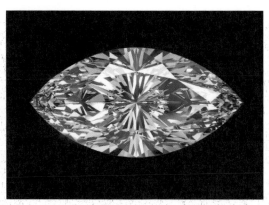

圖 59　形似眼睛的橄欖形鑽石

一寸秋波，千斛明珠覺未多。眼睛是心靈的窗戶，最是靈動富有神韻，如秋水，如寒星，如寶珠。古往今來，詩詞歌賦中從來不乏對眼睛的讚美之詞。唐代元積在《崔徽歌》中寫道：「眼明正似琉璃瓶，心蕩秋水橫波清」。宋代秦觀也有「妙手寫徽真，水剪雙眸點絳唇」。或許正是崔徽那雙極具魅力的眼睛吸引了裴敬中，這才讓她的畫像流轉於文人墨客之手，也留下了許多絕美的名句。明眸善睞，形容女子的美貌，眼睛是不可或缺的一筆。「眉蹙春山，眼顰秋水」，曹雪芹在《紅樓夢》也常有對女子眼睛的描寫，「一雙似喜非喜含情目」的林黛玉，「眼如水杏」的薛寶釵，「一雙丹鳳三角眼」的王熙鳳，千姿百態，魅力無限。

橄欖形切工身材修長，光線在兩端會聚，整體明亮動人，恰如美女臉上的雙眸，光彩亮麗，攝人心魄。

1.3
梨形切工的外形美

「記得綠蘿裙，處處憐芳草」，多數人覺得一件事物美時，往往是因為它能喚起甜美的聯想。遊覽西湖心繫佳人，仰望明月低頭思鄉，伯牙一曲高山流水。聯想是知覺和想像的基礎，藝術不能離開知覺和想像，就不能離開聯想。能讓人聯想到正向畫面感並激起正向情緒的事物，我們便稱之為「美」。

寧靜的午後，泰晤士河畔恬靜的街道上，微風送來絲絲清涼，美麗的少女頭戴禮帽，穿著西裝，漫步在街頭，既淑女又紳士，優雅中帶著幹練，神采奕奕，帥氣逼人。梨形鑽石就如同這個英倫淑女一樣，優雅穩重，美麗大方。

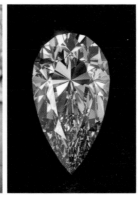

圖 60　優雅的梨形切工鑽石

梨形切工的外形又好似一個行走的模特，頭小、身高、腿長，飄逸、瀟灑且自信地散發著美麗的氣息。

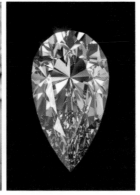

圖 61　模特與梨形鑽石

　　梨形切工的腰部外形，上部分有橢圓形的圓潤，頭部不能太平坦；下部分有橄欖形的修長，尖端兩側不能太直，否則會顯得頭重腳輕，也不能太肥，否則會顯得不倫不類。如下 **II**、**III**、**IV** 三圖，外形美感均不如圖 **I**。

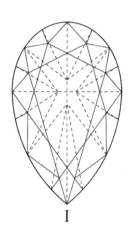

I

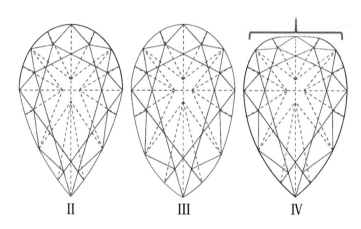

II　　　　　　III　　　　　　IV

圖 62　梨形切工腰部外形（圖 **I** 為佳）

1.4
心形切工的外形美

文藝作品都要具有完整性，否則就是散漫零亂意象的堆合體，而將這些意象和諧統一的原動力就是情感。心形就是這樣一個極具情感的作品。心形一直被譽為最浪漫和甜美的形狀，尤其深受女性消費者的鍾愛和熱捧，心形鑽石同樣也具有這樣的寓意。處於甜蜜感情狀態的人們，贈予對方一顆心形鑽石，寓意給與對方一顆心，想必沒有比它更加爛漫和動人的表白吧。心形鑽石代表了執子之手與子偕老的美好心願，寓意一心一意、一生守候、一生託付。

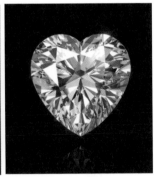

圖 63　心形寓意愛情

從整體上看，心形象徵著浪漫；從局部來看，心形的上部分又酷似乳房，也是一種美麗。乳房不僅僅是女性身體的象徵，史前文明的女體雕像，乳房被賦

予神的力量與生殖崇拜。乳房哺育幼兒，比起男性更接近於自然，被視為大自然的象徵，扛起養育人類的重責大任。史前文明的女神，絕不是男神的妻子。古克里特島文明的裸乳持蛇女神雕像、米羅的維納斯雕像，都是對女性神秘力量的崇拜。法國畫家德拉克洛瓦為紀念七月革命所畫的《自由引導人民》，象徵自由女神的法國女性也是袒露雙乳。

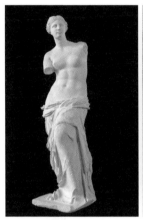

圖 64　乳房的神性文化

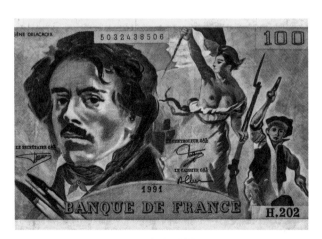

圖 65　自由引導人民

　　諾貝爾文學獎獲得者莫言也十分熱衷於描寫女性乳房，《豐乳肥臀》是對乳房的最集中表現。有的「像剛出籠的小饅頭」，有的「像不馴服的母雞一樣咯咯地叫著」，有的「像性情暴烈的鵪鶉」，有的「好像藏著兩窩馬蜂」，也有的「宛若兩隻被夾住尾巴的白兔子」。模特用「人體藝術」的方式傳遞出莫言小說《豐乳肥臀》的內涵：女性的偉大、樸素與無私，生命的沿襲。

圖 66　心形上部分好像豐滿的乳房

　　號稱「臀神」的金·卡戴珊可以說是西方完美身材的代表，無論走到哪裡都會因為她傲人的身材吸引無數的目光。現代女性越來越崇尚健康、青春又性感的蜜桃臀。為了塑造完美的臀形，她們往往比男性更熱衷於各種健身運動，人送外號「性感小辣椒」的 Justin Bieber 前女友 Yovanna Ventura 就是其中最成功的典範，她靠美臀吸粉無數，成為世界十大美臀之一。世界各地都有美臀大賽，讓美女們都有一展身姿的舞臺。

　　心形上部分就像一對完美的蜜桃臀，一旦出現，必會吸睛無數。

圖 67　心形上部分又酷似蜜桃臀

　　心形切工的尖端兩側外形，既不能太臃腫也不能太尖銳，如下所示，左右兩圖都是不美觀的走勢。

圖 68　心形切工兩側外形（中圖為佳）

前文講到，心形切工腰部外形的上部分是兩個橢圓平行相交而得，這保證了心形上部分曲線的優美。若是普通形狀相交或是相交角度不當，都會導致心形外形的走樣。如下所示，右側兩圖的心形上部分外形，一個太過平坦，一個成了八字，其外形美感明顯不如左圖。

圖 69　心形切工上部分外形（左圖為佳）

同時，兩個平行的橢圓形相交於向內凹陷的一點，即為心形切工的凹位。凹位元曲線圓潤且向內收縮於一點，這對於切磨技術的要求頗高，若凹位趨於平坦，則會降低整體的美感，如下右圖所示。

圖 70　心形切工的凹位

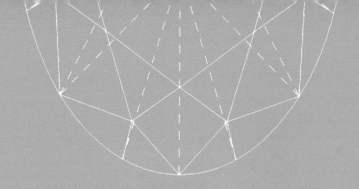

CHAPTER 02

比 例 美

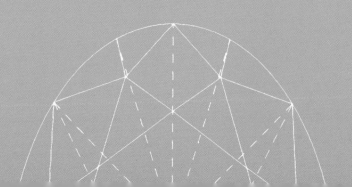

奧古斯丁曾經説過：「美是各部分的適當比例，再加一種悦目的顏色。」比例是美學的一個基本原則。朱光潛在《談美》中説，我們形容一個人的鼻子很美，那一定是高低大小肥瘦件件都合式。所謂「式」就是標準，就是常態。美人的美就在於安不上一個「太」字，一安上「太」字就不免有些醜了。「太」就是超過常態，稀奇古怪。太高、太矮、太瘦、太肥，就是比例不合適。比例就是這個標準，就是這個常態。

把一條線段分割為兩部分，使較長部分與整體的比值等於較短部分與較長部分的比值，這個比值即為黃金分割。

其比值是一個無理數 $\dfrac{\sqrt{5-1}}{2}$，近似值為 0.618，倒數為 1.618。

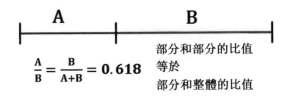

$$\frac{A}{B} = \frac{B}{A+B} = 0.618$$

部分和部分的比值
等於
部分和整體的比值

圖 71 黃金分割

數學家斐波那契引入了這樣一個數列：

1, 1, 2, 3, 5, 8, 13, 21, 34, 55, 89, 144, 233, 377, 610, 987……

　　此數列中，從第三項開始，每一項等於前兩項之和。當數列趨近於無窮大時，相鄰兩項的比值無窮接近 0.618。

$$1 \div 1 = 1,$$
$$1 \div 2 = 0.5,$$
$$2 \div 3 = 0.666\ldots,$$
$$3 \div 5 = 0.6,$$
$$5 \div 8 = 0.625,$$
...
$$55 \div 89 = 0.617977\ldots,$$
$$89 \div 144 = 0.618055\ldots,$$
...
$$46368 \div 75025 = 0.618033\ldots,$$
...

　　將以斐波那契數為邊長的正方形拼成一個長方形，然後在正方形裡面畫一個 90 度的扇形，連起來的弧線就是斐波那契螺旋線，也稱「黃金螺旋」。自然界中存在許多完美的經典黃金螺旋，形成了讓人歎為觀止的生命曲線。

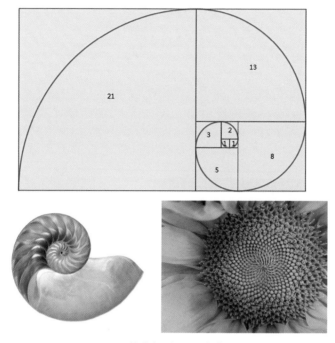

圖 72 黃金螺旋與生命曲線

　　人類從大自然這種似巧合似必然的奇妙中，洞察了其美麗的本質，並將其發揚光大。人們發現，黃金分割具有嚴格的比例性、藝術性、和諧性，蘊藏著豐富的美學價值，這一比值能夠引起人們的美感，被認為是建築和藝術中最理想的比例。在達文西的作品《維特魯威人》、《蒙娜麗莎》、還有《最後的晚餐》中都運用了黃金分割。在鑽石的加工設計中，黃金比例也是一個不可跳過的元素，特別是在偏長形的鑽石琢形中，黃金比例在整體比例上就有體現。

2.1
橢圓形切工的比例美

橢圓形切工的最佳長寬比例為1.30:1.00-1.70:1.00，
囊括了黃金比例在內。

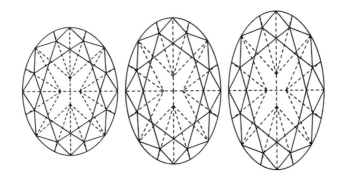

圖 73　不同比例的橢圓形切工（從左至右：**1.30, 1.50, 1.618**）

可以看出，長寬比值越小，橢圓形切工顯得越胖；
長寬比值越大，橢圓形切工顯得越瘦。

當長與寬太相近時，橢圓形切工過於臃腫，無論是
從美觀價值還是經濟價值考慮，都不如選擇做圓鑽，如
下圖所示。

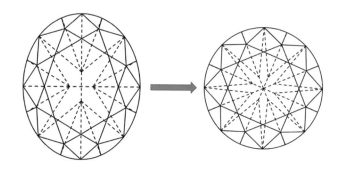

圖 74　橢圓形（比例 **1.20**）和圓形

　　當長與寬相差太大時，橢圓形切工太過修長，這個時候橄欖形切工是更明智的選擇，如下圖所示。

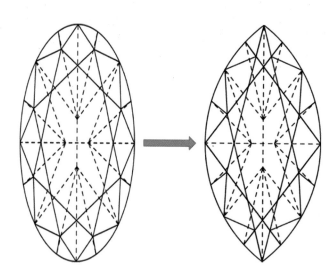

圖 75　橢圓形和橄欖形（比例均為 **2.00**）

2.2
橄欖形切工的比例美

橄欖形切工的最佳長寬比例為1.60:1.00-3.00:1.00。

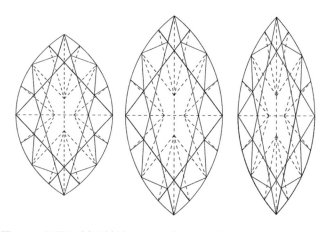

圖 76 　不同比例的橄欖形切工（從左至右：**1.60, 2.00, 2.50**）

　　當長與寬太相近時，橄欖形切工過於臃腫，不但無法展現出兩個尖端的美麗，反而顯得不倫不類，這時候選擇橢圓形切工不失為一個明智之舉，如下圖所示。

鑽
石
花
式
形
切
工

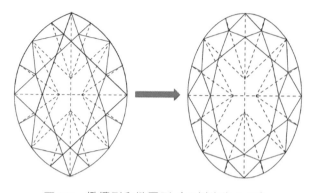

圖 77　橄欖形和橢圓形（比例均為 **1.40**）

　　曹雪芹《紅樓夢》的眾女子中，有「一雙似喜非喜含情目」的林黛玉，眉目傳情，似哀似怨，似泣非泣，淚光點點，楚楚動人，我見猶憐；有「眼如水杏」的薛寶釵，眼波流轉，似一汪靈動的清泉，清純又不失嫵媚，端莊又帶著明豔；還有「一雙丹鳳三角眼」的王熙鳳，眼角微翹，顧盼之間，似水泉印斜月，狡點聰慧，魅惑自生。眼有三重姿，人有千般美。不同比例的橄欖形鑽石也有不同的韻味。

圖 78　纖瘦猶如瑞鳳眼

圖 79　細長好像丹鳳眼

圖 80　圓潤恰如杏仁眼

圖 81　飽滿好比荔枝眼

　　達到荔枝眼的程度就是美中極限了，再繼續往這個方向走下去，就是張飛鍾馗的一雙怒目了，煞氣十足但美感不足。橄欖形切工也是一樣，長寬比繼續縮小，橢圓形切工或者圓形切工將是更好的選擇，重量不會損失太多，但外觀卻會提升不少。

2.3
梨形切工的比例美

梨形切工的最佳長寬比例為 1.50:1.00-2.50:1.00。

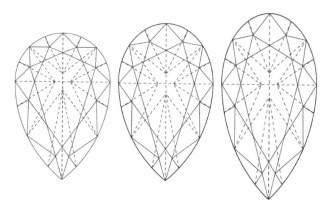

圖 82　不同比例的梨形切工（從左至右：**1.50, 1.618, 1.90**）

　　如果梨形切工的長度過短，就會顯得頭重腳輕，
不協調不平衡不美觀。如下圖所示，梨形的絕大部分
基本被一個圓形覆蓋，尖端位置區域顯得冗餘，重量
增加不多，幾乎可有可無，這時候，直接改成圓形切
工是更好的選擇。

鑽
石
花
式
形
切
工

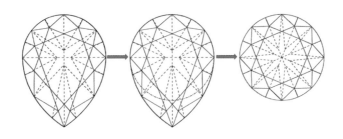

圖 83　比例為 **1.30** 的梨形切工

　　反之，如果梨形切工太過狹長，兩端會顯得極不平衡，為了更好地體現這種纖瘦美，橄欖形切工不失為一個更好的選擇，而且重量損失也不多，它比梨形切工更適合特別修長的造形。

圖 84　梨形和橄欖形（比例均為 **3.00**）

2.4
心形切工的比例美

心形切工的最佳長寬比例為 0.90:1.00-1.00:0.90。

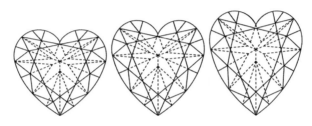

圖 85　不同比例的心形切工

（從左至右：$\dfrac{0.90}{1.00}$, $\dfrac{1.00}{1.00}$, $\dfrac{1.00}{0.90}$）

　　心形切工鑽石整體比較方正，但其中環肥燕瘦，各有各的精妙，有的偏向「心寬體胖」，有的忠於四四方方，有的略顯清瘦苗條。心之所在，愛之所向。但凡事都有度，太過「開闊」或是太過「狹窄」的心形，都是會降低美感的。如下所示，左圖心形長寬比為 0.80，偏胖；右圖心形長寬比為 1.25，偏瘦；中圖為佳，不胖不瘦。

圖 86　心形切工的比例美

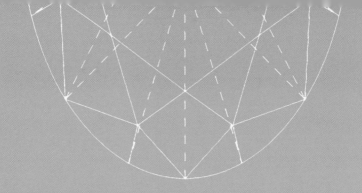

CHAPTER 03

佈 局 美

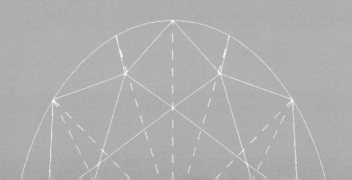

　　王建在《夜看美人宮棋》寫到：「宮棊佈局不依經，黑白相和子數停」，本指下棋時從全域觀點出發進行佈局，引申出對事物的全面規劃和安排。佈局是一盤棋的基礎，同樣的道理，佈局也是鑽石打磨時的重要一環。本文中的四種花式形切工琢形，佈局上有相通之處，也存在獨具一格的地方。

3.1
底尖佈局美

　　底尖的位置要擺正，否則會造成視覺扭曲。

◀ 3.1.1　橢圓形切工的底尖佈局美

　　從檯面垂直觀察時，橢圓形切工的底尖位於對稱中心，見圖 I。圖中，紅色或藍色的點為底尖放大示意點，圖 II 中底尖偏離中心，造成亭部主刻面失衡。

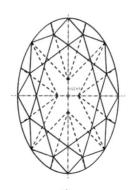

I）

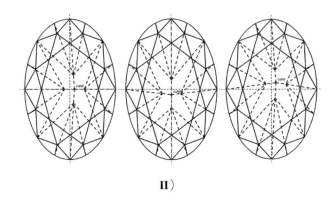

II)

圖 87　橢圓形切工底尖俯視圖

　　從側面觀察時，底尖應位於中心對稱軸上，如果發生偏離則會造成明顯的亭部歪斜（如圖中下圖所示）。

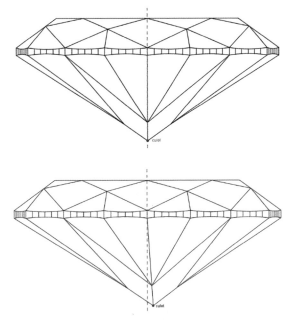

圖 88　橢圓形切工底尖側視圖（短徑方向）

▲ 3.1.2　橄欖形切工的底尖佈局美

　　從檯面垂直觀察時，橄欖形切工的底尖位於對稱中心。如下所示，紅色或藍色的點為底尖放大示意點，下面三圖中底尖偏離中心，造成亭部主刻面失衡。

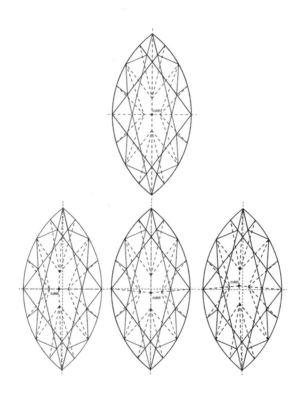

圖 89　橄欖形切工底尖俯視圖

　　從側面觀察時，底尖應位於中心對稱軸上，如果發生偏離則會造成明顯的亭部歪斜（如圖中下圖所示）。

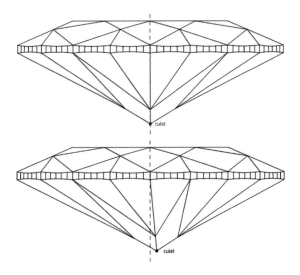

圖 90　橄欖形切工底尖側視圖（短徑方向）

▲ 3.1.3 梨形切工的底尖佈局美

對於標準梨形，在上篇中我們指出，從檯面垂直觀察時，梨形切工的底尖位於對稱軸上（如下 **I** 圖所示），也處於梨形上下兩部分的交界線上（下圖中水準棕色虛線），即位於橢圓形與橄欖形的交界線上（如下 **II** 圖所示），上下左右偏離都會造成亭部主刻面失衡（如下 **III**、**IV**、**V**、**VI** 四圖所示）。

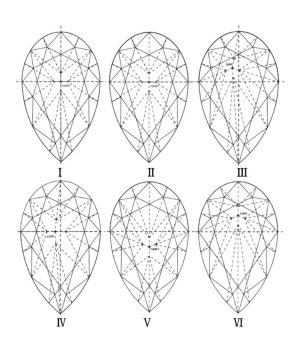

<center>圖 91　梨形切工底尖俯視圖</center>

從短徑方向側面觀察時，標準梨形切工的底尖應位於橢圓與橄欖交界線所在的豎直投影上，如果發生偏離則會造成明顯的亭部歪斜（如圖中下圖所示）。

鑽石
花式形切工

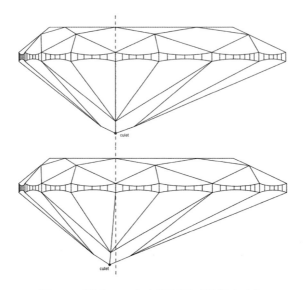

圖 92 梨形切工底尖側視圖（短徑方向）

　　從長徑方向側面觀察時，標準梨形切工的底尖應位於對稱軸上，如果發生偏離則會造成明顯的亭部歪斜（如圖中右圖所示）。

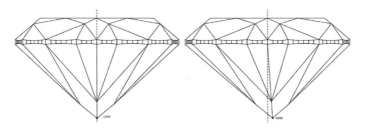

圖 93 梨形切工底尖側視圖（長徑方向）

　　對於採用上篇提到的三點連線或者比例點來定位底尖的情況，也要控制好底尖的位置，不能偏離對應的區段。在此我們不多描述，讀者可自行展開討論。

◤ 3.1.4　心形切工的底尖佈局美

　　上篇中我們指出，從檯面垂直觀察時，心形切工的底尖位於對稱軸上（如下 **I** 圖所示），同時也可在下圖 **II** 中的 **AB** 段上靈活移動，若偏離這個區段，則會造成亭部主刻面扭曲失衡（如下 **III**、**IV**、**V**、**VI** 四圖所示）。

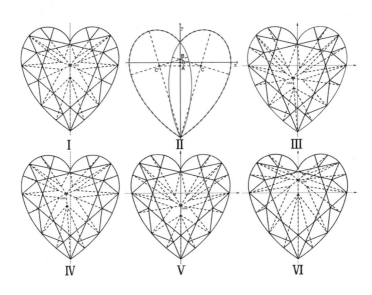

圖 94　心形切工底尖俯視圖

　　從短徑方向側面觀察時，心形切工的底尖應位於 **AB** 段的豎直投影區段內，如果發生偏離則會造成明顯的亭部歪斜（如下圖中右圖所示）。

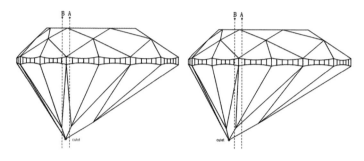

圖 95　心形切工底尖側視圖（短徑方向）

　　從長徑方向側面觀察時，心形切工的底尖應位於對稱軸上，如果發生偏離則會造成明顯的亭部歪斜（如下圖中右圖所示）。

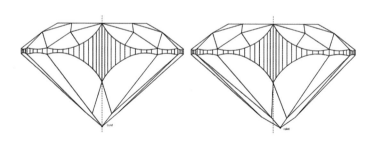

圖 96　心形切工底尖側視圖（長徑方向）

3.2
腰部佈局美

腰部是連接冠部和亭部的部分，承上啟下，是用於鑲嵌的重要部位。相對於冠部和亭部的刻面，腰部相對較為簡單，但是也有幾點需要特別注意。

　　I、整體厚度均衡，不可出現忽高忽低、厚薄不均的情況（如下右圖藍色所示）。

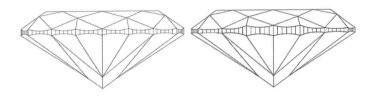

圖 97　腰部均勻度側視圖（以橢圓形切工短徑方向側視為例）

II、腰部厚度要適中，太薄容易破損，太厚影響美觀，太薄或太厚都會造成鑲嵌的困難（如下圖藍色腰部）。

圖 98　腰部厚度側視圖（以橢圓形切工短徑方向側視為例）

III、腰部對應位置上腰刻面和下腰刻面弧度應一致，不應出現如下圖中藍色部分的情況。

圖 99　腰部對應位置側視圖
（以橢圓形切工短徑方向側視為例）

3.3
檯面佈局美

檯面是鑽石最大的刻面，不僅是觀察鑽石時最醒目的部位，而且其大小對垂直進入鑽石內部的光線有重要影響，太大或者太小都會給美觀帶來負面影響。如下所示，中圖檯面大小適宜，左圖檯面太小，右圖檯面太大。

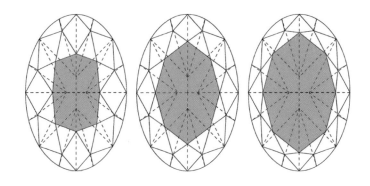

圖 100　檯面大小示意圖（以橢圓形切工為例）

3.4
刻面佈局美

以冠部主刻面為例，圓形切工的冠部平均分成 8 份進行打磨，花式形切工（特別是長寬比例不是 1:1 的偏長形的琢形）並不是平均分配。這時候就要對刻面所屬區域的大小進行合理佈局，如下所示，左右兩圖的冠部刻面佈局就極不協調，左圖中間偏小，右圖中間偏大。

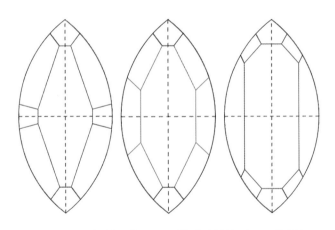

圖 101　冠部刻面佈局示意圖（以橄欖形切工為例）

3.5
特殊佈局美

3.5.1 梨形切工的腰部外形，上部分是橢圓形的一半，下部分是橄欖形的一半，這種組合方式的給梨形切工的刻面佈局帶來了更多的可能性。以亭部 4 個主刻面的梨形切工為例，從檯面垂直觀察時，靠近底尖的 4 個亭部主刻面的頂點所構成的曲線，存在兩個極限佈局：

I、長徑和短徑上的 4 個亭部主刻面頂點構成一個內部曲線，它是一個與梨形上部分橢圓形等比例的縮小版橢圓形；

II、長徑和短徑上的 4 個亭部主刻面頂點構成一個內部曲線，它是一個與梨形整體等比例的縮小版梨形。

而梨形長徑上靠近下巴方向的亭部主刻面頂點（後文簡稱下方頂點）可以在這兩個極限之間靈活變動。如此一來，梨形的 4 個亭部刻面頂點所構成的內部曲線，或者是橢圓形，或者是跟梨形等比例的縮小版梨形，或者介於兩者之間，變化多樣。

　　如下所示，梨形的亭部主刻面佈局如下：內部曲線，左圖為橢圓形，右圖為梨形，中圖下方頂點介於兩者之間。

圖 102　梨形切工亭部主刻面佈局

　　當亭部主刻面佈局不合理時，會導致整個亭部刻面尺寸失衡。如下所示，左圖中長徑上的下方頂點太低，下邊 2 個主刻面太大；右圖中短徑上的 2 個頂點太寬，所有主刻面偏大而部分下腰面偏小。

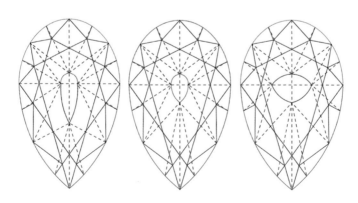

圖 103　梨形切工亭部主刻面佈局（中圖為佳）

　　3.5.2 梨形切工和心形切工上下兩部分由橢圓形（或橢圓相交）和橄欖形構成，上下不對稱。冠部短徑方向的主刻面，應當位於橢圓形和橄欖形的交界線上，承上啟下，使得兩部分可以平滑過渡。

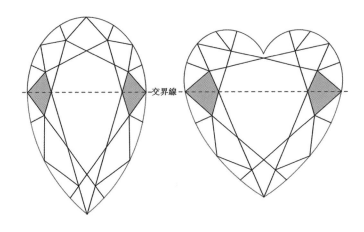

圖 104　交界線上的冠部主刻面

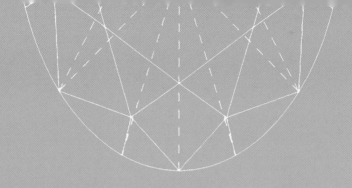

CHAPTER 04

線 條 美

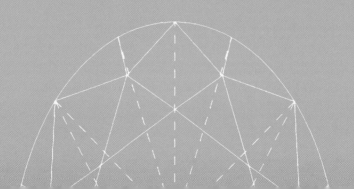

線條是最樸素的繪畫語言，最初的原始繪畫就是簡單的線條勾勒出的美麗畫卷。長短、曲直、方向等等，不同的線條表達不同的情感。線條，是在我們生活中隨處可見的事物。無論在什麼地方，都會有線條的存在。有線條存在的地方就會有線條美。人們的視覺，都是習慣性地會跟隨著線條的排列去移動的，這是人們看東西的習慣。有線條的畫面，也會增強畫面的簡潔感還有秩序感。

數學裡面講，空間中先有一個點，它的運動軌跡就生成了一條線。所謂軌跡者，只是我們的想像，或者是一物劃過之後，在我們的腦海裡的視覺駐留。這線條的美正在似有似無之間，是自帶幾分幻美的東西。主客交融，亦幻亦真，天光雲影，想像無窮。

線條既然有這樣的魔力，便為所有藝術之不可或缺。在鑽石琢形中，每個刻面的棱線以及腰部的曲線都是線條，在光影變幻間引導著我們的視線，將花式形切工的簡潔感和秩序感呈現在我們的眼中。

腰部曲線的線條構成了鑽石的腰部外形，這一點我們在前文中已經提到，在這裡，我們討論的是鑽石刻面之間的棱線美。

4.1

橢圓形切工的線條美

從檯面垂直觀察時，橢圓形切工的 8 條上腰面棱線（即單線）對準中心；冠部大量刻面棱線投影在一條直線上，顯得尤其簡潔。如下圖紅線所示：

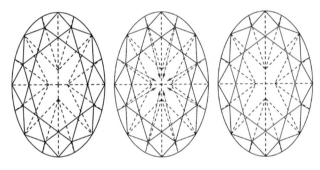

圖 105　橢圓形切工冠部刻面線條

　　如果冠部刻面隨意排布，可能會造成線條雜亂無章，讓冠部刻面看起來比較凌亂，如下右圖中藍色線條所示：

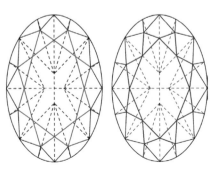

圖 106　簡潔有序 VS 凌亂無序

4.2
橄欖形切工的線條美

從檯面垂直觀察時，橄欖形切工的 4 條上腰面棱線對準中心；冠部大量刻面棱線投影在一條直線上，顯得尤其簡潔。如下圖紅線所示：

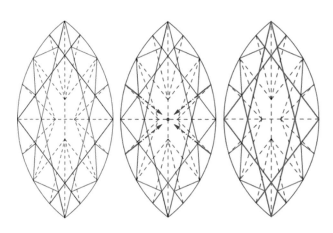

圖 107 橄欖形切工冠部刻面線條

　　如果冠部刻面隨意排布，可能會造成線條雜亂無章，讓冠部刻面看起來比較凌亂，如下右圖中藍色線條所示：

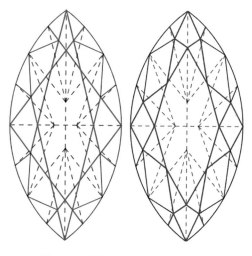

圖 108　簡潔有序 VS 凌亂無序

4.3
梨形切工的線條美

從檯面垂直觀察時，梨形切工的 6 條上腰面棱線對準底尖；冠部大量刻面棱線投影在一條直線上，顯得尤其簡潔。如下圖紅線所示：

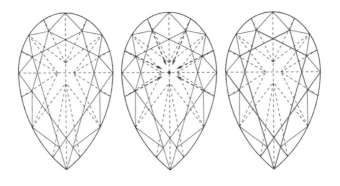

圖 109　梨形切工冠部刻面線條

如果冠部刻面隨意排布，可能會造成線條雜亂無章，讓冠部刻面看起來比較凌亂，如下右圖中藍色線條所示：

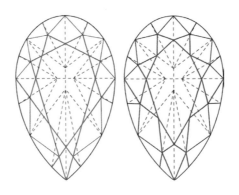

圖 110　簡潔有序 VS 凌亂無序

4.4
心形切工的線條美

從　檯面垂直觀察時，心切工的 6 條上腰面棱線對
準底尖；冠部大量刻面棱線投影在一條直線上，
顯得尤其簡潔。如下圖紅線所示：

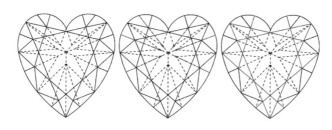

圖 111　心形切工冠部刻面線條

　　如果冠部刻面隨意排布，可能會造成線條雜亂無
章，讓冠部刻面看起來比較凌亂，如下右圖中藍色線
條所示：

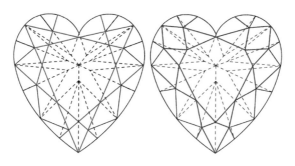

圖 112　簡潔有序 VS 凌亂無序

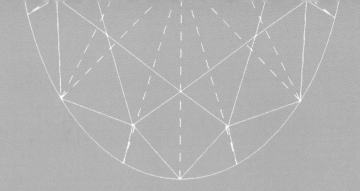

CHAPTER 05

角 度 美

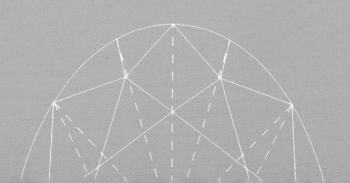

角度是鑽石切工中一個非常重要的參數，主要是指冠角和亭角。

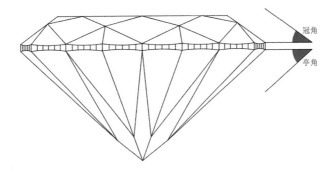

圖 113　冠角和亭角側視圖（以橢圓形切工長徑方向側視為例）

　　光線從冠部進入鑽石內部進行反射，並散射成火彩，經由亭部反射回觀察者的眼睛，展現出鑽石的絢爛多姿。冠角和亭角的大小，影響了冠部的厚度和亭部的深淺，不僅直接作用於鑽石的外觀，而且也會影響鑽石內部光線的傳播途徑，最終對鑽石的亮度、火彩和閃爍等光學效果產生影響。

5.1
亭角與領結效應

如下所示，以橢圓形和梨形切工為例，對應琢形其他切工參數一樣，僅僅是亭角發生了變化，左圖的領結效應很明顯，右圖光學效果明顯改善。由此可見，合理的亭角範圍（β_m 取 **41-42°**）是削弱領結效應的重要途徑。

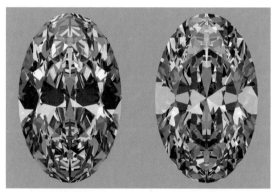

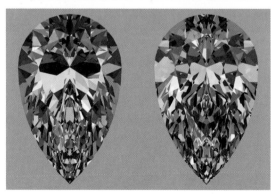

圖 114 不同亭角下的光學效果

5.2
角度與外觀

當冠角或亭角發生大的變化時,在直接外觀上的對比也很明顯,表現為冠部厚度或薄或厚、亭部深度或深或淺,下面以心形切工為例進行說明。

圖 115　冠角影響冠高(左圖太薄,右圖太厚)

圖 116　亭角影響亭深(左圖太淺,右圖太深)

注意:特別修長的琢型(例如橄欖形),往往不能同時滿足長徑(長位)和短徑(窄位)兩個方向的光學效果。若以長位衡量,需要很大的亭角和全深比;但我們通常是以窄位為首要考量對象,這時的亭角和全深比相對前者會小,重量會相應減少,但呈現給觀察者的視覺效果會更好。

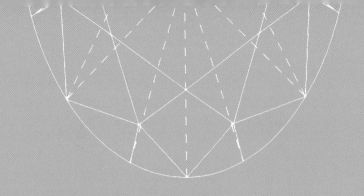

CHAPTER **06**

對　稱　美

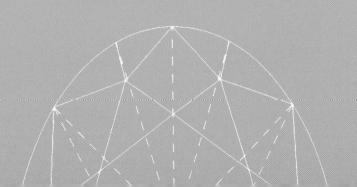

對稱，指物體或圖形在某種變換條件（例如繞直線的旋轉、對於平面的反映等等）下，其相同部分間有規律重複的現象，亦即在一定變換條件下的不變現象。對稱的事物給人一種「安靜」的嚴肅感，蘊含著平衡、穩定、和諧之意。

對稱是美學的基本法則之一。劉勰在《文心雕龍·麗辭第三十五》中說：「造化賦形，支體必雙，神理為用，事不孤立。」對稱之美源於自然，是客觀存在於宇宙之中的，在日常生活中處處都可見，對稱之所以為美，這是視覺美的天性使然。

圖 117　自然界中的對稱之美

圖 118　人文建築中的對稱之美

圖 119 金剛石晶體結構的對稱性

　　對稱不一定只是表現在物體的外表幾何形態和內部微觀結構上，也可以表現於自然規律中。許多物理定律的表述都呈對稱形式。牛頓第三定律中，作用力與反作用力，它們大小相等、方向相反。電磁學中的電場和磁場，彼此關聯相互作用，變化的電場產生磁場，變化的磁場產生電場，也是一種對稱。伽利略研究了單擺；阿基米德研究了球體、圓柱體、滑輪；惠更斯研究了圓和二次曲線。天才們研究著對稱，對稱也成就了天才們。

　　對稱之美，對於自然來說，是一種簡單的體現，對科學家來說卻是深奧無比且充滿了無盡的誘惑力。他們發明出了一套又一套的理論來描述對稱，群論便是描述對稱的一種最好的語言。俗話說：「物以類聚，人以群分。」豈止是人如此，變換也可以用數學上的「群」來加以分類。變換用來描述對稱，群用來描述變換，群論便是研究對稱之數學。

　　法國傳奇數學家埃瓦里斯特·伽羅瓦在短短 20 年的生命中，最重要的工作就是開創建立了「群論」這個無比重要的數學領域。而乘法法則是群論中的一個重要操作。實數的乘法是可交換的，群論的「乘法」則不一定。乘法可以交換（或稱可對易）即滿足性質 $ab=ba$ 的群叫做「阿貝爾群」。阿貝爾群就存在對稱之美。而對於滿足阿貝爾群性質的兩個置換群：

$$f=(\begin{array}{c} a_1,a_2,\ldots a_n \\ a_{p1},a_{p2},\ldots a_{pn} \end{array})，g=(\begin{array}{c} a_{p1},a_{p2},\ldots a_{pn} \\ a_{q1},a_{q2},\ldots a_{qn} \end{array})，$$

　　則有：$f\circ g=g\circ f$，這裡面就蘊含了極其完美的對稱之意。

　　古語有雲：「夫美者，上下、內外、大小、遠近皆無害焉，故曰美。」裡裡外外皆均衡妥帖，方為美。對稱即是這樣的美。「事或孤立，莫與相偶，是夒之一足，跰踔而行也。」人們總是喜愛事物成雙成對，協調美滿的。所有對稱的東西，對審美上沒有缺陷的人來説，通常都是美麗和引人入勝的。

　　物理學家李政道説過，科學和藝術是同一枚硬幣的兩面。花式形切工的打磨中，正是利用了對稱的科學性，成就了一顆顆閃耀的藝術品。

　　花式形切工的對稱主要從比例對稱和刻面對稱兩個大的方面進行考量。值得注意的是，不對稱的情況往往不止一種偏差同時出現，例如輪廓不對稱，必然會導致相關刻面的不對稱。前文中提到，橢圓形切工和橄欖形切工有兩條對稱軸，梨形切工和心形切工只有一條對稱軸，在這裡，我們也分別對每個琢形的對稱情況展開討論。

6.1
比例對稱美

比例對稱和腰部輪廓、檯面、底尖、腰部以及角度等方面的對齊和平衡有關。

比例不對稱的情況包括：腰部輪廓不對稱、檯面偏離中心、底尖偏離中心、檯面傾斜、檯面與底尖未對齊、波浪狀腰圍、腰圍厚度偏差、冠角偏差和亭角偏差等方面。

◀ 6.1.1 橢圓形切工的比例對稱美

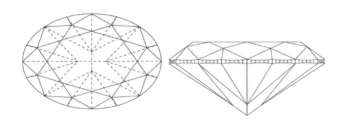

圖 120　完美的比例對稱（俯視 + 短徑方向側視）

鑽石**花式形切工**

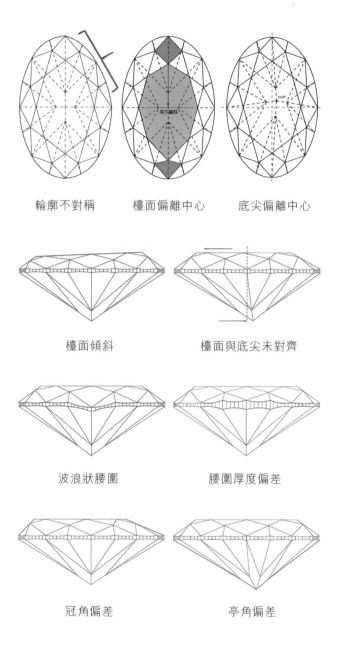

輪廓不對稱　　　檯面偏離中心　　　底尖偏離中心

檯面傾斜　　　　檯面與底尖未對齊

波浪狀腰圍　　　　腰圍厚度偏差

冠角偏差　　　　　亭角偏差

圖 121　比例不對稱示意圖（側視為短徑方向）

▲ 6.1.2 橄欖形切工的比例對稱美

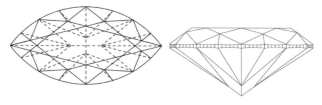

圖 **122** 完美的比例對稱（俯視 + 短徑方向側視）

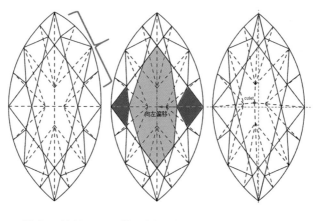

輪廓不對稱　　　臺面偏離中心　　　底尖偏離中心

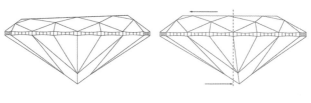

臺面傾斜　　　　臺面與底尖未對齊

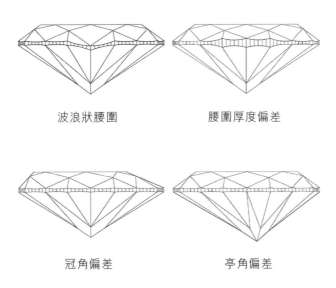

波浪狀腰圍　　　　　腰圍厚度偏差

冠角偏差　　　　　亭角偏差

圖 123　比例不對稱示意圖（俯視 + 短徑方向側視）

◢ 6.1.3 梨形切工的比例對稱美

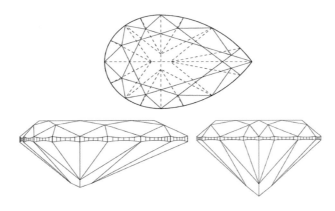

圖 124　完美的比例對稱（俯視 + 側視）

　　梨形切工只有一條對稱軸，所以對稱狀態跟有兩條對稱軸的橢圓形切工或橄欖形切工有所不同。以檯面偏離中心為例，梨形切工的檯面在長徑方向上並不是對稱的，我們需要從短徑方向去衡量與判斷檯面是否偏離中心。

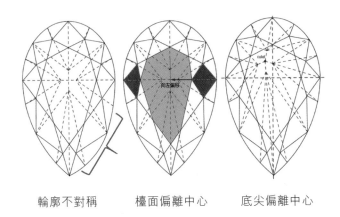

輪廓不對稱　　　　檯面偏離中心　　　　底尖偏離中心

檯面傾斜　　　　　　　檯面與底尖未對齊
（短徑方向）　　　　　　（長徑方向）

波浪狀腰圍　　　　　　腰圍厚度偏差
（短徑方向）　　　　　　（短徑方向）

鑽
石
花
式
形
切
工

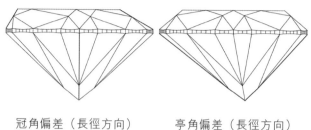

冠角偏差（長徑方向）　　　亭角偏差（長徑方向）

圖 125　比例不對稱示意圖（俯視 + 側視）

◀ 6.1.4　心形切工的比例對稱美

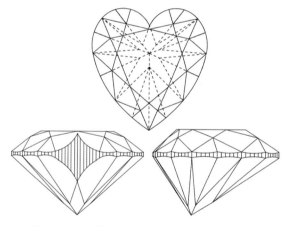

圖 126　完美的比例對稱（俯視 + 側視）

　　心形切工跟梨形切工一樣，只有一條對稱軸，所以對稱狀態與有兩條對稱軸的橢圓形切工或橄欖形切工有所不同。以檯面偏離中心為例，心形切工的檯面在長徑方向上並不是對稱的，我們需要從短徑方向去衡量與判斷檯面是否偏離中心。

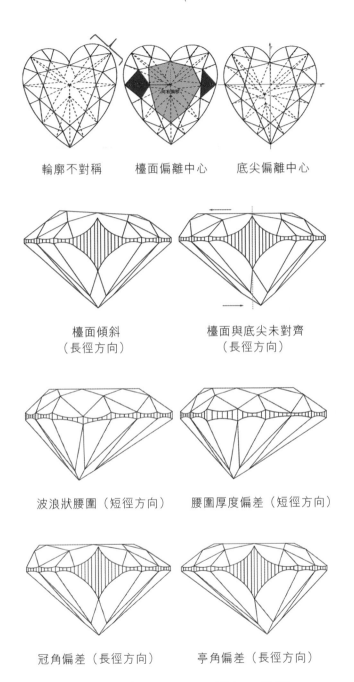

輪廓不對稱　　　檯面偏離中心　　　底尖偏離中心

檯面傾斜　　　　　檯面與底尖未對齊
（長徑方向）　　　　（長徑方向）

波浪狀腰圍（短徑方向）　腰圍厚度偏差（短徑方向）

冠角偏差（長徑方向）　　亭角偏差（長徑方向）

圖 127　比例不對稱示意圖（俯視＋側視）

6.2
刻面對稱美

刻 面對稱在於刻面的大小、形狀、位置和數量，對應刻面須對等，冠部與亭部單雙線對齊（冠部與亭部主刻面數量不一致時酌情處理）。

　　刻面不對稱的情況包括：缺少刻面、額外刻面、刻面形狀不良、冠部與亭部刻面未對齊。

　　在說明刻面對稱或不對稱的情況時，我們將對應刻面用相同的顏色標注，便於讀者區分。

◀ 6.2.1 橢圓形切工的刻面對稱美

　　橢圓形切工有垂直相交的兩條對稱軸，所以它的每一個刻面都能找到與之對稱的刻面，每一組互相對稱的刻面，都要對等。

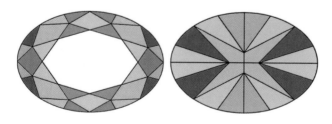

圖 128　完美刻面對稱：對應刻面對等

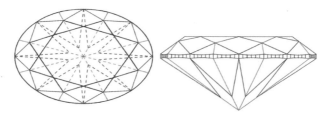

圖 129　完美的刻面對稱：單雙線對齊（俯視 + 短徑方向側視）

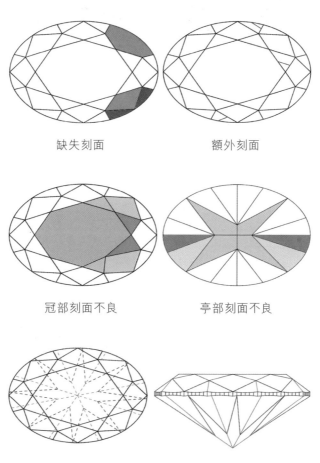

缺失刻面　　　　　　　額外刻面

冠部刻面不良　　　　　亭部刻面不良

單雙線未對齊俯視　　單雙線未對齊側視（短徑方向）

圖 130　刻面不對稱示意圖

◤ 6.2.2 橄欖形切工的刻面對稱美

橄欖形切工與橢圓形切工一樣，也有垂直相交的兩條對稱軸，所以它的每一個刻面也都能找到與之對稱的刻面，每一組互相對稱的刻面，都要對等。

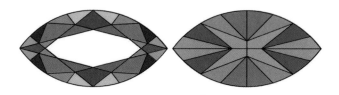

圖 131 完美刻面對稱：對應刻面對等

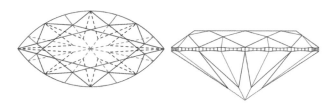

圖 132 完美的刻面對稱：單雙線對齊（俯視 + 短徑方向側視）

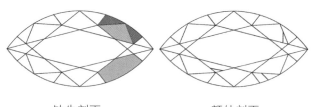

缺失刻面　　　　　　　額外刻面

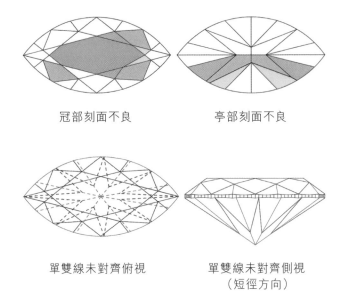

冠部刻面不良　　　　　亭部刻面不良

單雙線未對齊俯視　　　單雙線未對齊側視
　　　　　　　　　　　（短徑方向）

圖 133　刻面不對稱示意圖

◤ 6.2.3　梨形切工的刻面對稱美

　　梨形切工只有一條對稱軸，所以兩兩對等的刻面分組更多，甚至存在沒有與之對應的刻面，這種單一存在的刻面位於對稱軸上。例如梨形切工長徑方向的兩個冠部主刻面，都是沒有另外的刻面與之對應的，但它們本身也要關於長徑對稱。

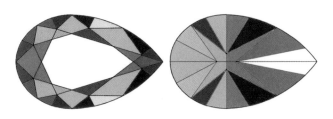

圖 134　完美刻面對稱：對應刻面對等

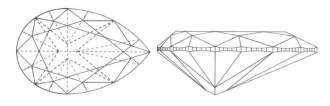

圖 135 完美的刻面對稱：單雙線對齊（俯視 + 短徑方向側視）

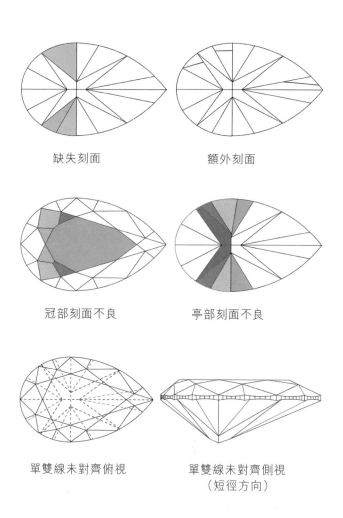

缺失刻面　　　　　　　額外刻面

冠部刻面不良　　　　　亭部刻面不良

單雙線未對齊俯視　　　單雙線未對齊側視
　　　　　　　　　　　（短徑方向）

圖 136 刻面不對稱示意圖

▲ 6.2.4 心形切工的刻面對稱美

心形切工同梨形切工一樣，也只有一條對稱軸，所以兩兩對等的刻面分組也很多，甚至存在沒有與之對應的刻面，這種單一存在的刻面位於對稱軸上。例如心形凹位處的冠部和亭部刻面，隨著刻面加工方式的不同，都有可能沒有與之對應的刻面，這時候它們自身必須關於對稱軸對稱。

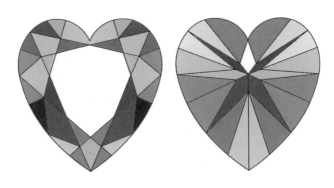

圖 137 完美刻面對稱：對應刻面對等

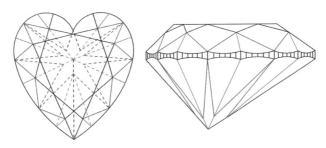

圖 138 完美的刻面對稱：單雙線對齊（俯視 + 短徑方向側視）

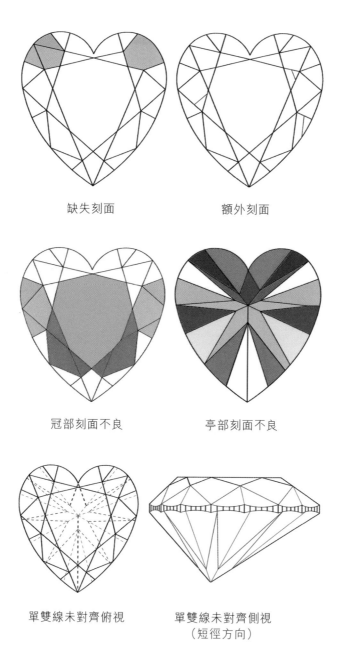

鑽石**花式形切工**

缺失刻面　　　　　　額外刻面

冠部刻面不良　　　　亭部刻面不良

單雙線未對齊俯視　　單雙線未對齊側視
　　　　　　　　　　（短徑方向）

圖 139　刻面不對稱示意圖

　　無論是比例對稱，還是刻面對稱，出現不對稱的情況往往是千奇百怪，不勝枚舉。以上所舉案例僅是其中的幾種，實際的情況或許比圖例更加複雜，需要綜合各個方面來考量。

人類基因裡，對美有著超乎常態的迷戀。愛美是人的天性，對美的嚮往和追求是天性使然。古代中國從《周易》開始就表達了富有美學意蘊的人生觀念。《舊約‧創世紀》中說，美是一種藝術。我們把熱愛美、追求美、創造美作為現代文明人高尚的目標孜孜以求。

在原始時代，人類就已經萌發了對美的追求，用貝殼、動物骨頭等材料製作成項鍊掛在脖子上作為裝飾。鑽石一經發現便用它閃耀的美麗外衣吸引了人類的眼球。從最古老的基本就是毛胚的鑽石首飾，到如今琳琅滿目各式各樣的璀璨鑽石，人類對美好事物的追求，從未停歇。

圖 140 鑽石切割的發展

古希臘著名的唯物主義哲學家德謨克利特說過，「只有天賦很好的人能夠認識並熱心追求美的事物」，對美的追求成就了人類一個又一個奇跡。

以我們本文所討論的四大花式形切工的基礎——橢圓形為例。圓形是特殊的橢圓形，圓形的面積和周長眾所周知，簡單易得。但是橢圓形卻複雜的多。橢圓形的面積跟圓形類似，但是周長卻不像圓形的周長一樣簡單。最初，數學家給了幾組類似圓形周長的初等公式：

$$C \approx 2\pi \cdot \frac{a+b}{2} = \pi(a+b) \ , \quad C \approx 2\pi \cdot \sqrt{\frac{a^2+b^2}{2}} = \pi\sqrt{2\left(a^2+b^2\right)}$$

式中 a、b 分別為橢圓的長、短半軸長。這兩個公式的精確度都不是很高,在橢圓離心率 $\varepsilon = \sqrt{1 - \frac{b^2}{a^2}} < 0.8$ 時的誤差達到了 **2%** 左右,在 ε 接近 **1** 的時候誤差更是高達 **10%-20%**。

於是拉馬努金提出了一個新的演算法:

$$C \approx \pi(a+b)\left(1 + \frac{3\lambda^2}{10 + \sqrt{4 - 3\lambda^2}}\right), \lambda = \frac{a-b}{a+b}$$

這個計算式將離心率 $\varepsilon < 0.8$ 時的精確度提高到了億分之一。但是科學家永遠不會停下追求完美的步伐。於是歐拉(Leonhard Euler)、勒讓德(Adrien Marie Legendre)等人投入到了這一輪的攻克中,甚至專門為此引出了一個數學分支——橢圓積分與橢圓函數,並給出了更完美的答案:

$$C = 2\pi a \left(1 - \sum_{i=1}^{\infty} \left(\prod_{j=1}^{i} \frac{2j-1}{2j}\right)^2 \frac{\varepsilon^{2i}}{2i-1}\right)$$

科學家們對橢圓周長的不斷探索就是人類對美好事物無盡追求的一個縮影。我們對鑽石工藝和鑽石琢形的不斷學習和研究亦是如此。此書僅僅闡述了當下我們對四種花式形切工的認知,未來定會有更美好的發展,歡迎讀者和我們進行更進一步的探討。我們熱愛美、追求美,並願意在創造美的前路上下求索,永無止境。這就是我們的美學態度!

附錄

標準花式形切工比率要求

標準橢圓形切工比率要求,見表 1。

表 1 標準橢圓形切工比率要求(參考)

項目	範圍	說明
長寬比	1.30:1.00-1.70:1.00	/
台寬比 /%	55-65	/
冠角 /°	30.0-38.0	僅涉及 α_w 和 α_m
亭角 /°	36.0-42.0	僅涉及 β_w 和 β_m
腰厚比 /%	2.0-5.0	/
全深比 /%	55.0-63.0	/

標準橄欖形切工比率要求,見表 2。

表 2 標準橄欖形切工比率要求(參考)

項目	範圍	說明
長寬比	1.60:1.00-3.00:1.00	/
台寬比 /%	55-63	/
冠角 /°	32.0-38.0	僅涉及 α_w 和 α_m
亭角 /°	38.0-43.0	僅涉及 β_w 和 β_m
腰厚比 /%	2.0-5.0	/
全深比 /%	57.0-67.0	/

附錄

標準梨形切工比率要求，見表 3。

表 3　標準梨形切工比率要求表（參考）

項 目	範 圍	説 明
長寬比	1.50:1.00-2.50:1.00	/
台寬比 /%	56-60	/
冠角 /°	32.0-38.0	僅涉及 α_w 和 α_m
亭角 /°	40.0-43.0	僅涉及 β_w 和 β_m
腰厚比 /%	2.0-5.0	/
全深比 /%	57.0-65.0	/

標準心形切工比率要求，見表 4。

表 4　標準心形切工比率要求表（參考）

項 目	範 圍	説 明
長寬比	0.90:1.00-1.00:0.90	/
台寬比 /%	54-60	/
冠角 /°	32.0-38.0	僅涉及 α_w 和 α_m
亭角 /°	38.0-42.0	僅涉及 β_w 和 β_m
腰厚比 /%	2.0-5.0	/
全深比 /%	57.0-63.0	/

注：　比率要求表僅作參考用，是一般意義上符合美的參數，不是規定。各人喜好不同，對鑽石胚原料的的價值開發理解不同，盡可各自自由發揮。正如各人對生活的態度不盡相同，美就是一種生活態度。

KNOWLEDGE 022

鑽　　　石
花 式 形 切 工

作者：周大福鑽石部
撰稿：張振宇、蔡海森
審核：鄭志恒
編輯：AnGie
設計：4res、VN Chan

出版：紅投資有限公司
地址：香港灣仔道 133 號卓凌中心 11 樓
出版計劃查詢電話：(852) 2540 7517
電郵：editor@red-publish.com
網址：http://www.red-publish.com

香港總經銷：聯合新零售（香港）有限公司
台灣總經銷：貿騰發賣股份有限公司
地址：新北市中和區立德街 136 號 6 樓
電話：(866) 2-8227-5988
網址：http://www.namode.com

出版日期：2022 年 8 月
圖書分類：藝術 / 設計
ISBN：978-988-8556-10-6

定價：港幣 100 元正 / 新台幣 400 圓正